SKELETONS

THE PEPIN PRESS | AGILE RABBIT EDITIONS

GRAPHIC THEMES & PICTURES

90 5768 001 7	1000 Decorated Initials
90 5768 003 3	Graphic Frames
90 5768 007 6	Images of the Human Body
90 5768 012 2	Geometric Patterns
90 5768 014 9	Menu Designs
90 5768 017 3	Classical Border Designs
90 5768 055 6	Signs & Symbols
90 5768 024 6	Bacteria And Other Micro Organisms
90 5768 023 8	Occult Images
90 5768 046 7	Erotic Images & Alphabets
90 5768 062 9	Fancy Alphabets
90 5768 056 4	Mini Icons
90 5768 016 5	Graphic Ornaments (2 CDs)
90 5768 025 4	Compendium of Illustrations (2 CDs)
90 5768 021 1	5000 Animals (4 CDs)
90 5768 065 3	Teknological
90 5768 035 1	Skeletons

TEXTILE PATTERNS

90 5768 004 1	Batik Patterns
90 5768 030 0	Weaving Patterns
90 5768 037 8	Lace
90 5768 038 6	Embroidery
90 5768 058 0	Ikat Patterns
90 5768 075 0	Indian Textiles

MISCELLANEOUS

90 5768 005 x	Floral Patterns
90 5768 061 0	Wallpaper Designs
90 5768 052 1	Astrology
90 5768 051 3	Historical & Curious Maps
90 5768 076 9	Watercolour Patterns
90 5768 096 3	Paisley Patterns
90 5768 066 1	Picture Atlas of World Mythology

STYLES (HISTORICAL)

90 5768 089 0	Early Christian Patterns
90 5768 090 4	Byzanthine
90 5768 091 2	Romanesque
90 5768 092 0	Gothic
90 5768 027 0	Mediæval Patterns
90 5768 034 3	Renaissance
90 5768 033 5	Baroque
90 5768 043 2	Rococo
90 5768 032 7	Patterns of the 19th Century
90 5768 013 0	Art Nouveau Designs
90 5768 060 2	Fancy Designs 1920
90 5768 059 9	Patterns of the 1930s

90 5768 072 6	Art Deco Designs
90 5768 097 1	Jugendstil

STYLES (CULTURAL)

90 5768 006 8	Chinese Patterns
90 5768 009 2	Indian Textile Prints
90 5768 011 4	Ancient Mexican Designs
90 5768 020 3	Japanese Patterns
90 5768 022 x	Traditional Dutch Tile Designs
90 5768 028 9	Islamic Designs
90 5768 029 7	Persian Designs
90 5768 036 X	Turkish Designs
90 5768 042 4	Elements of Chinese & Japanese Design
90 5768 071 8	Arabian Geometric Patterns
90 5768 073 4	Barcelona Tile Designs

PHOTOGRAPHS

90 5768 047 5	Fruit
90 5768 048 3	Vegetables
90 5768 057 2	Body Parts
90 5768 064 5	Body Parts (USA/Asia Ed)
90 5768 079 3	Male Body Parts
90 5768 080 7	Body Parts in Black & White
90 5768 067 x	Images of the Universe
90 5768 074 2	Rejected Photographs
90 5768 070 x	Flowers

WEB DESIGN

90 5768 063 7	Web Design Index 4
90 5768 068 8	Web Design Index 5
90 5768 093 9	Web Design Index 6
90 5768 069 6	Web Design Index by Content

FOLDING & PACKAGING

90 5768 039 4	How To Fold
90 5768 040 8	Folding Patterns for Display & Publicity
90 5768 044 0	Structural Package Designs
90 5768 053 x	Mail It!
90 5768 054 8	Special Packaging

MORE TITLES IN PREPARATION

In addition to the Agile Rabbit series of book + CD-ROM sets, The Pepin Press publishes a wide range of books on art, design, architecture, applied art, and popular culture.
Please visit www.pepinpress.com for more information.

The Pepin Press BV
P.O. Box 10349
1001 EH Amsterdam
The Netherlands

tel +31 20 4202021
fax +31 20 4201152
mail@pepinpress.com
www.pepinpress.com

design: Kitty Molenaar

ISBN 90 5768 035 1

10 9 8 7 6 5 4 3 2 1
2012 11 10 09 08 07 06 05

Manufactured in Singapore

CONTENTS

Introduction en français	4
Introduction in English	4
Einführung auf deutsch	4
Introducción en Español	4
Introduzione in Italiano	5
Introdução em Português	5
前 言	5
紹 介	5
images	8
index	124

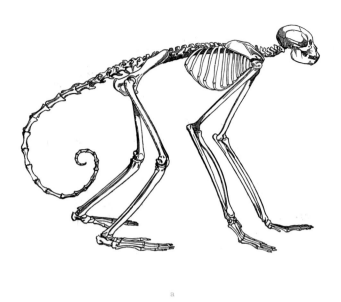

a

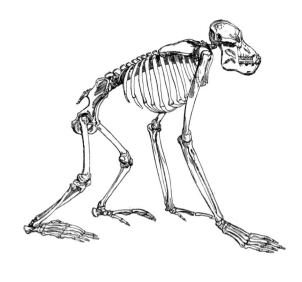

b

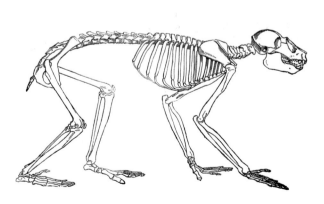

c

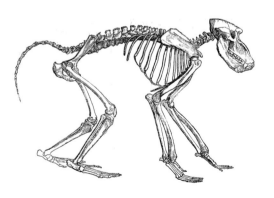

d

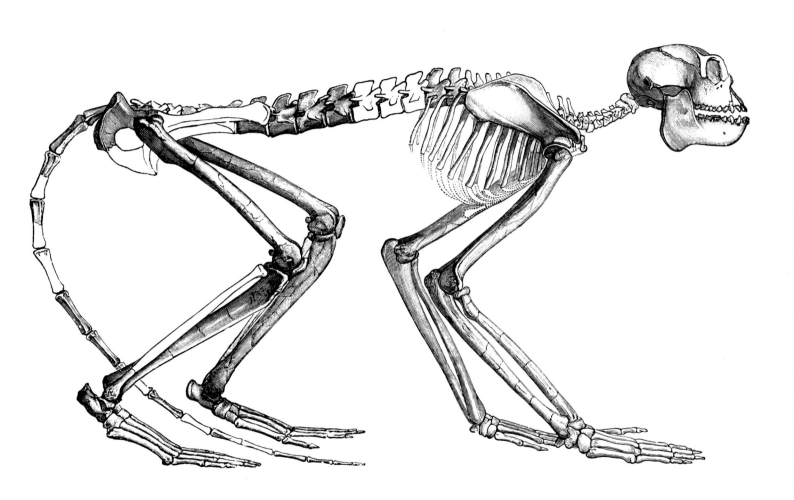

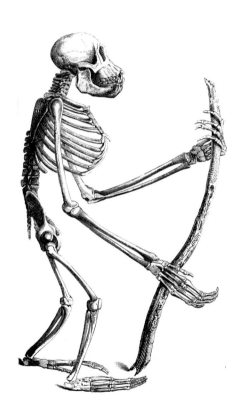

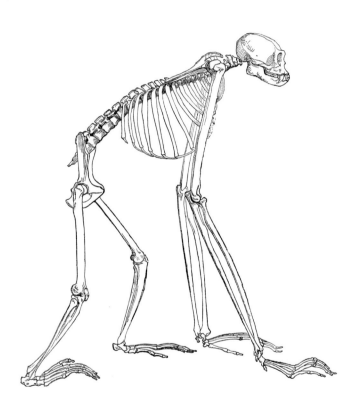

a

b

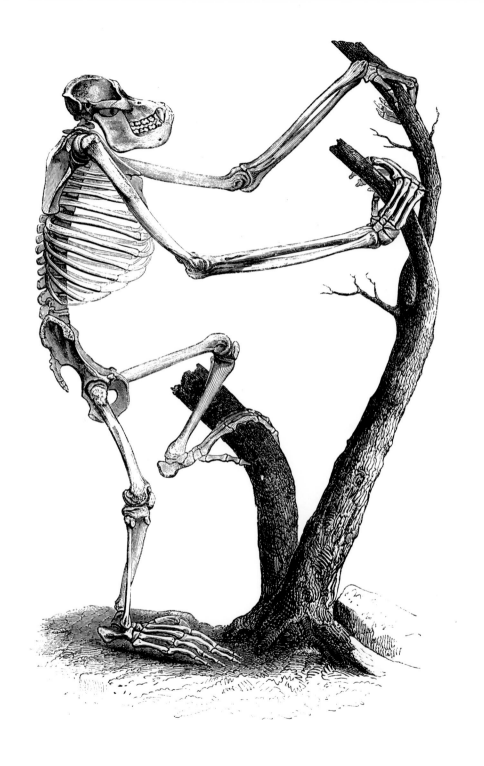

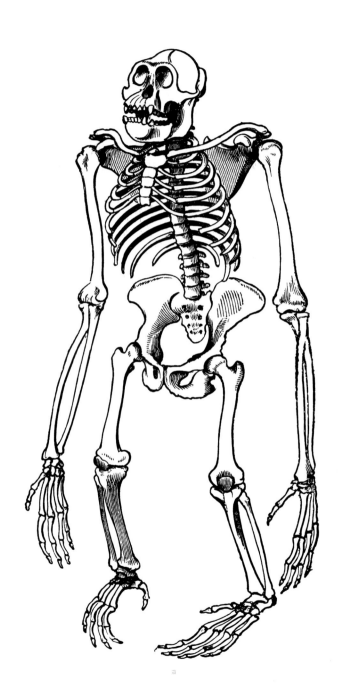

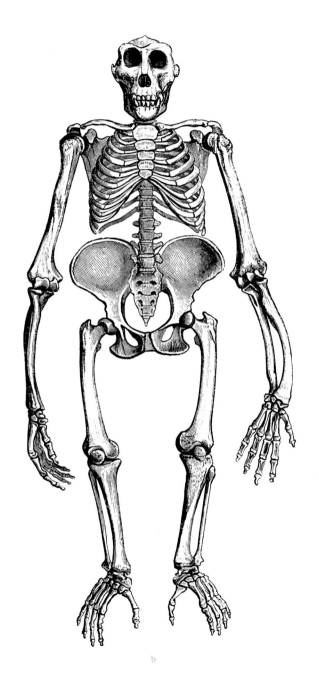

a

b

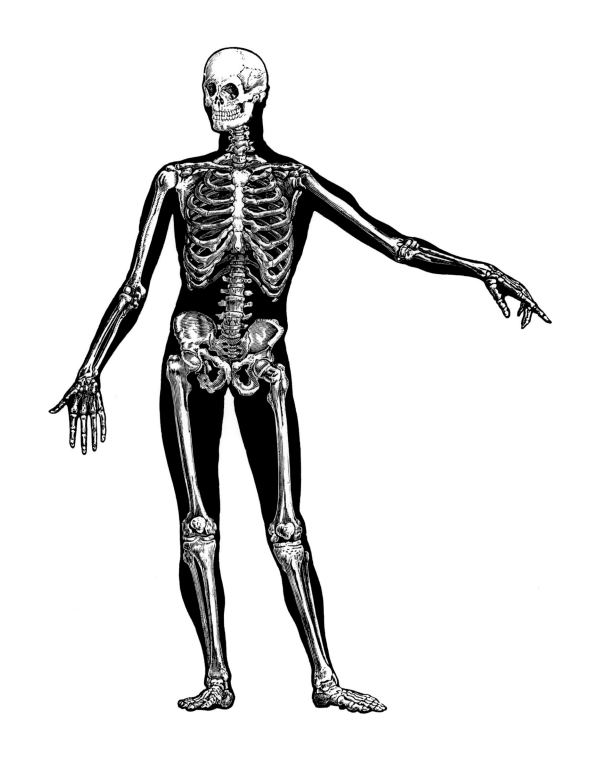

a

b

c

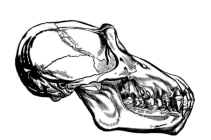
d

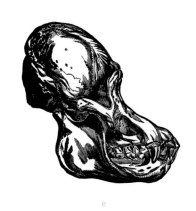
e

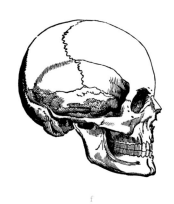
f

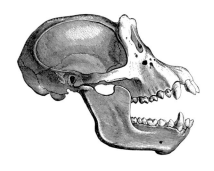
g

h

i

a

b

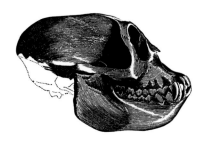

c

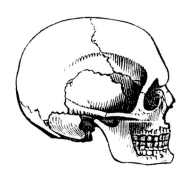

d

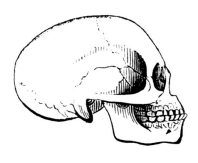

e

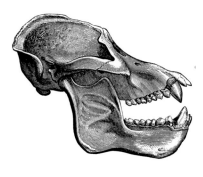

f

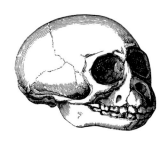

g

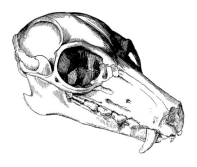

h

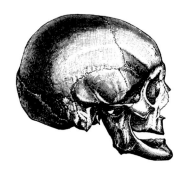

i

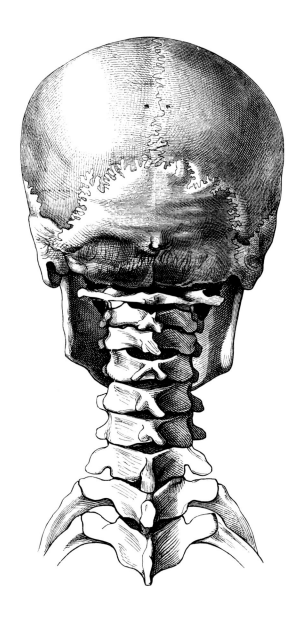

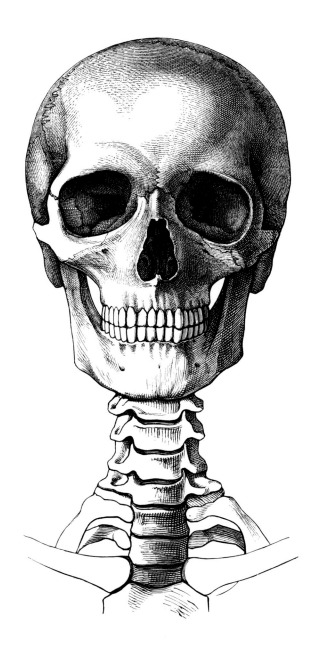

a

b

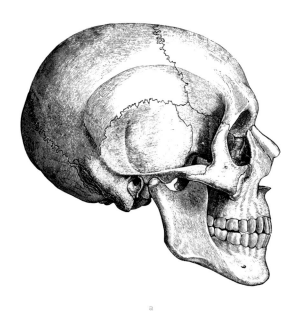

a

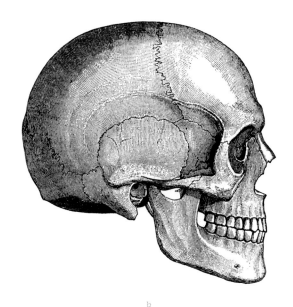

b

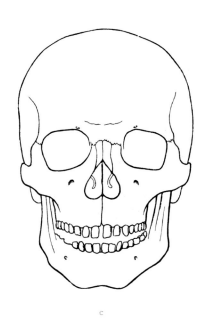

c

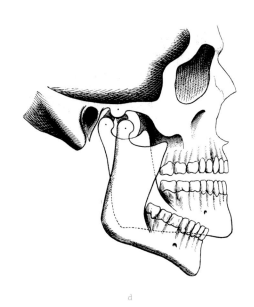

d

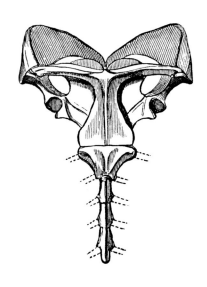

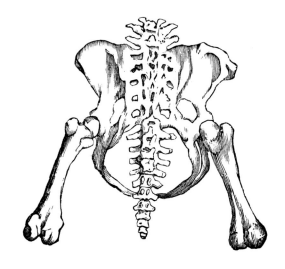

a

b

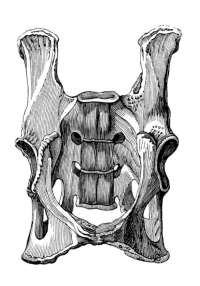

c

d

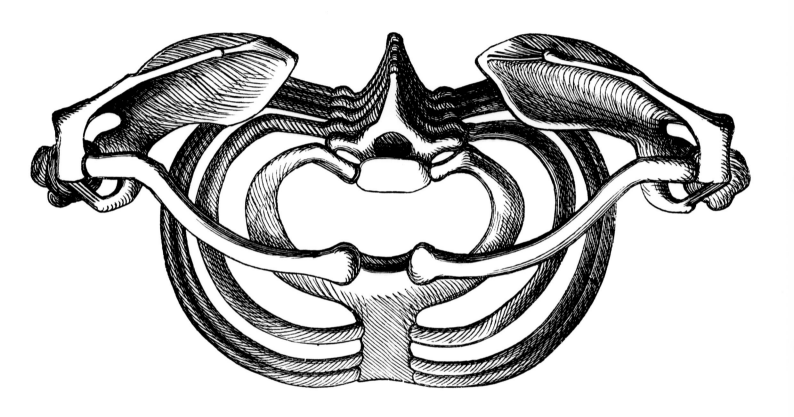

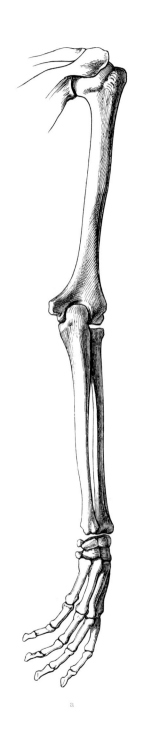

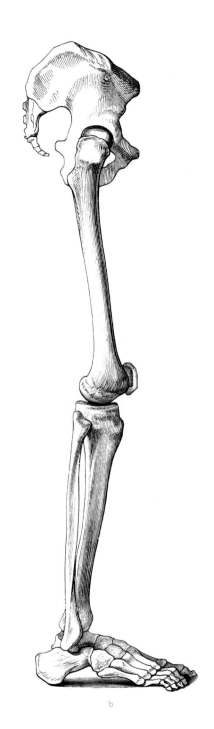

a

b

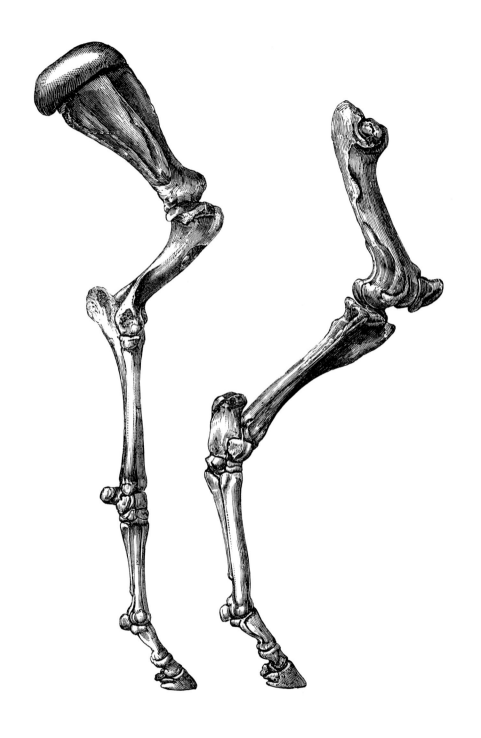

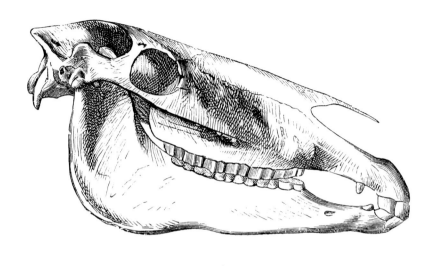

a

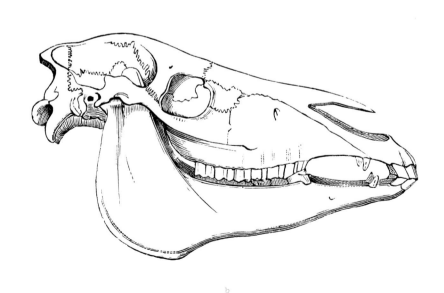

b

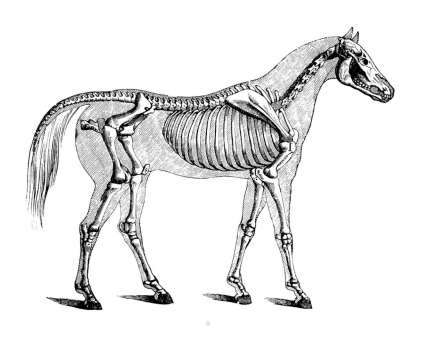

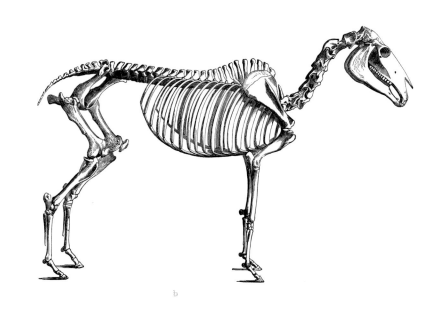

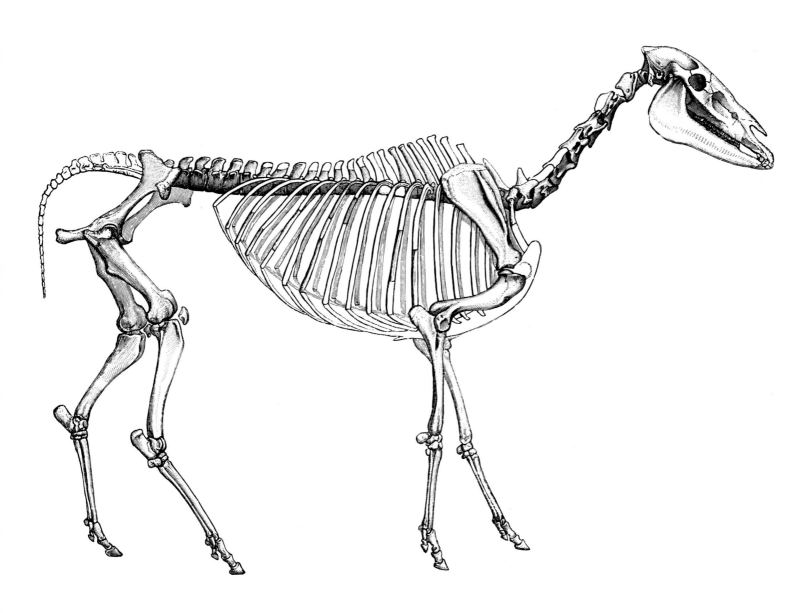

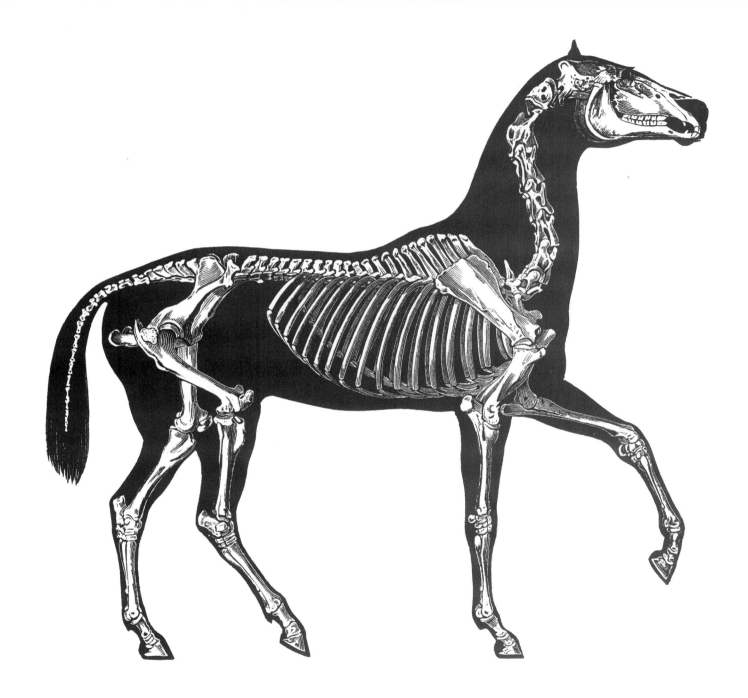

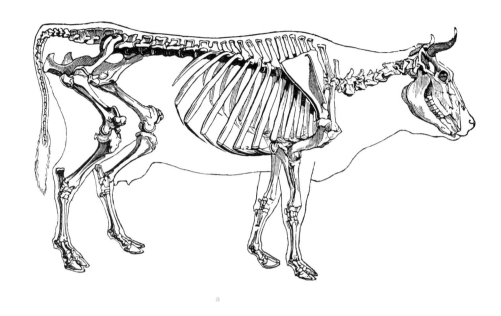

a

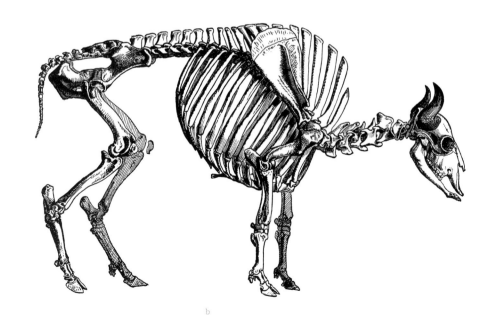

b

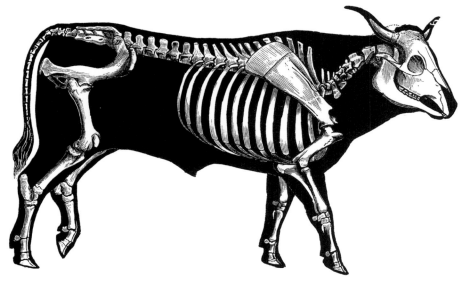

a

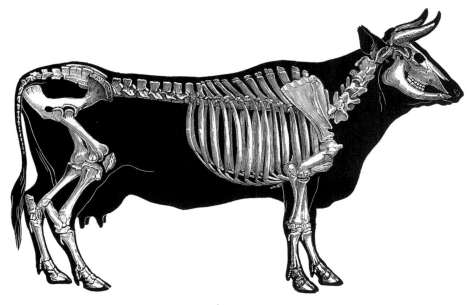

b

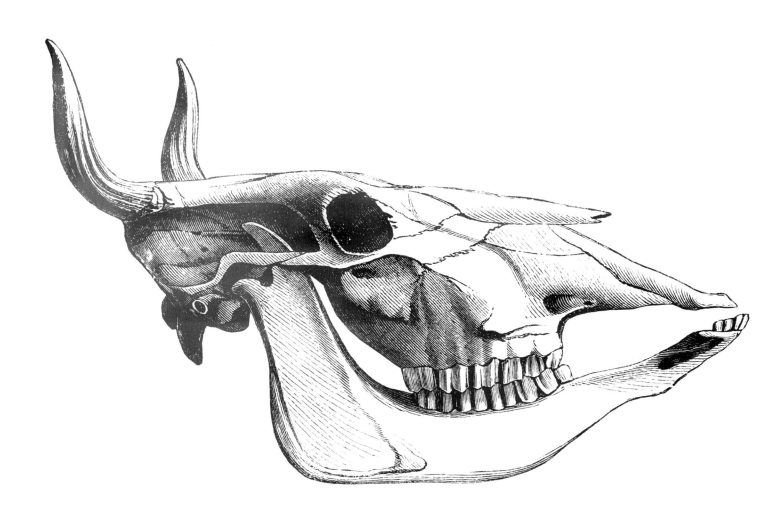

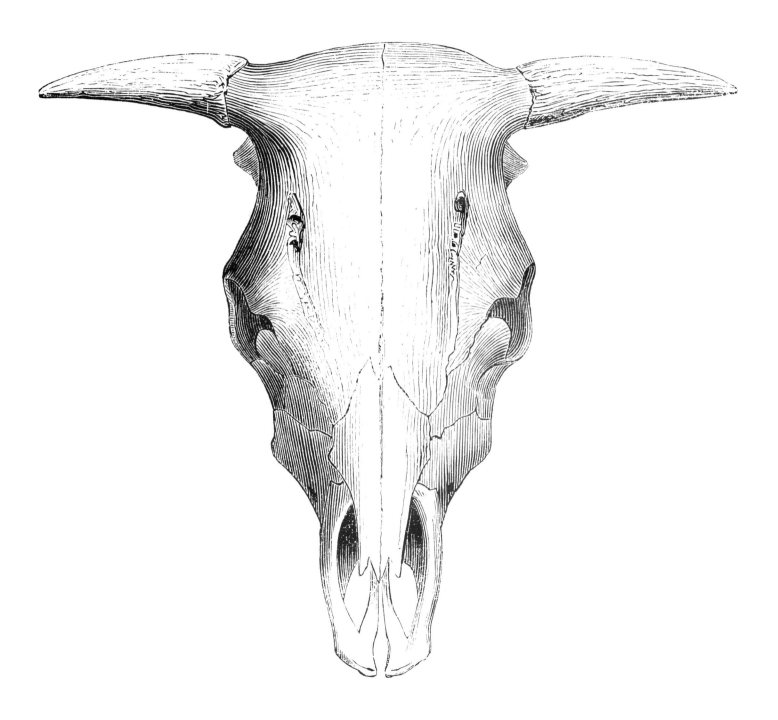

a

b

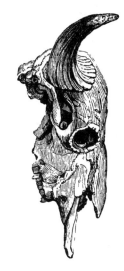

c

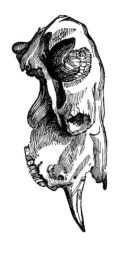

d

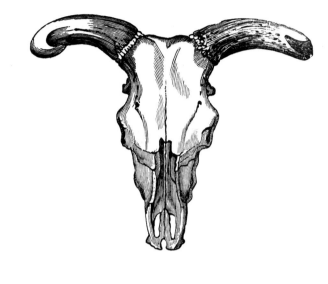

a

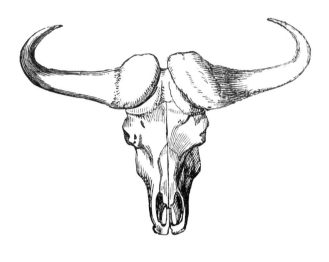

b

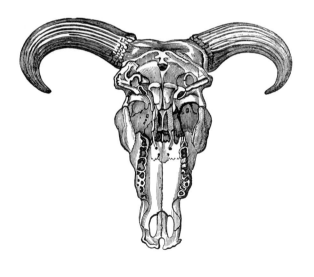

c

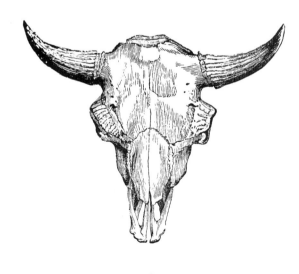

d

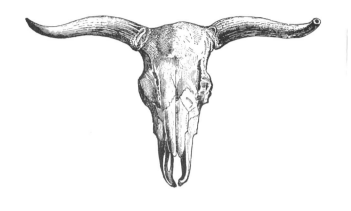

a

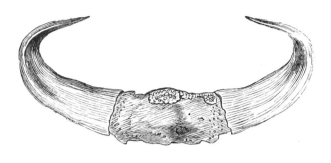

b

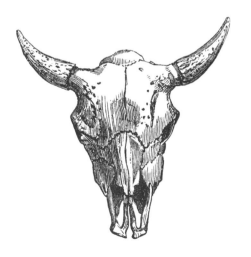

c

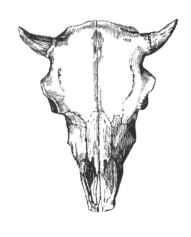

d

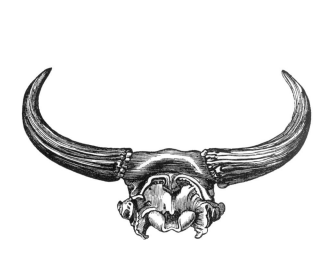

a

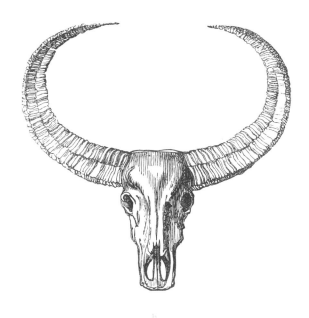

b

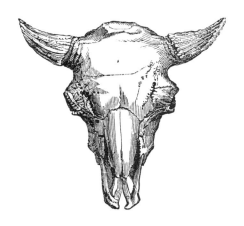

c

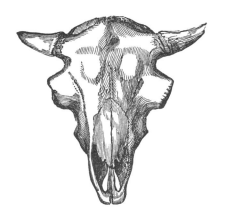

d

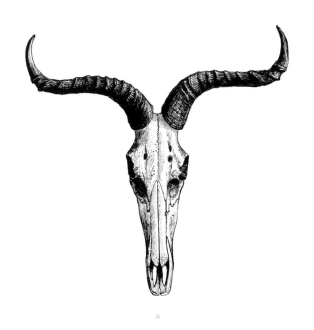

a

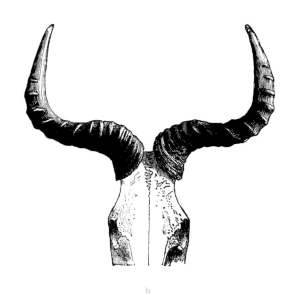

b

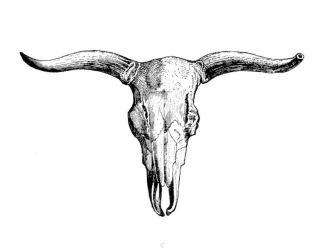

c

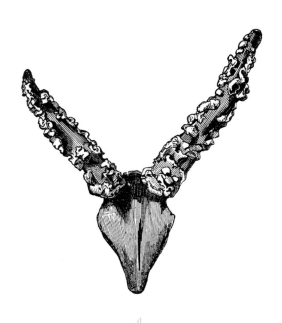

d

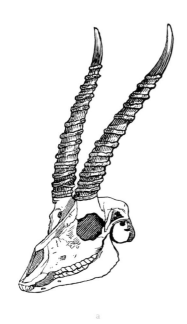

a

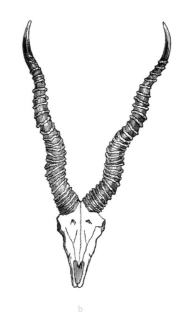

b

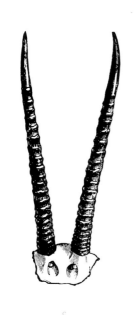

c

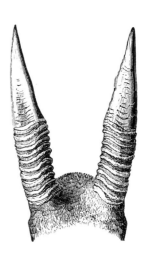

d

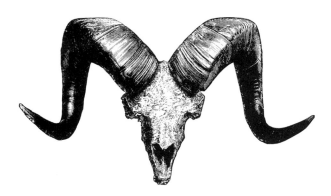

a

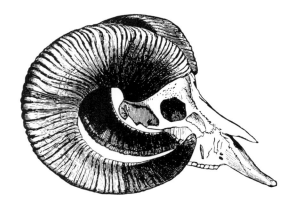

b

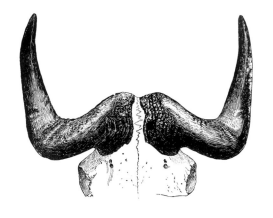

c

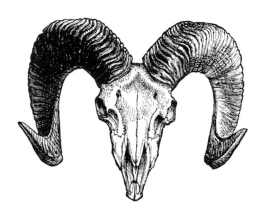

d

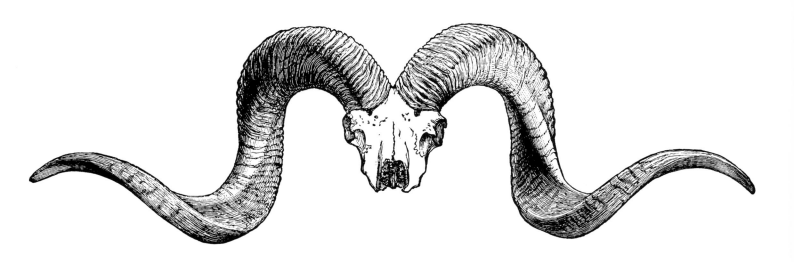

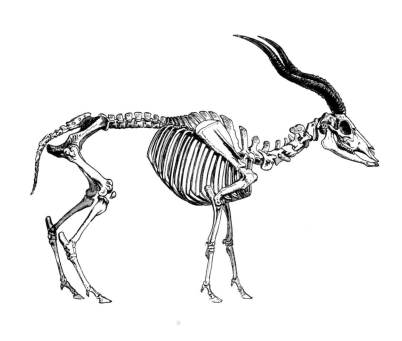

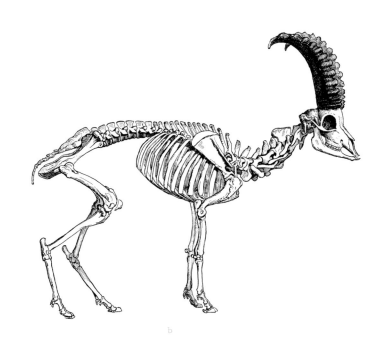

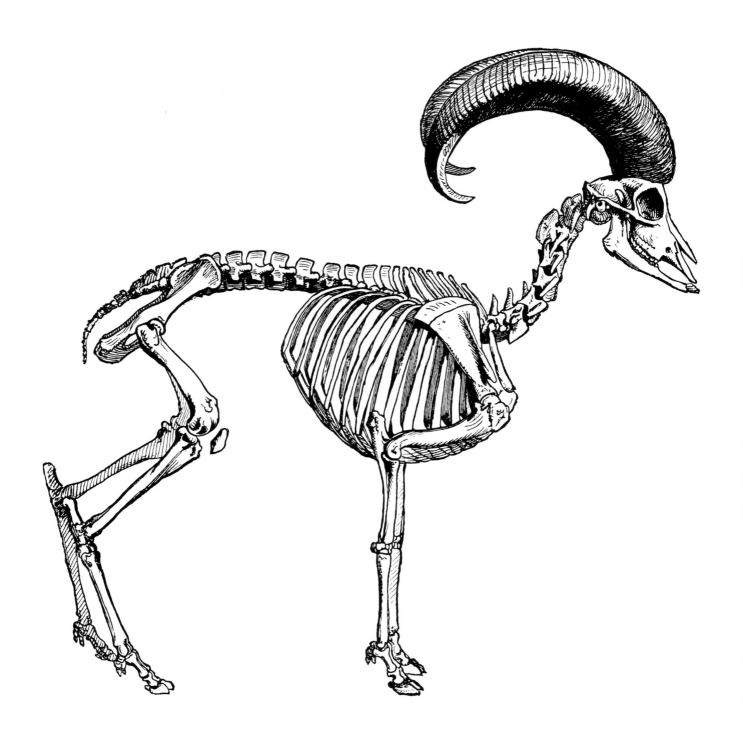

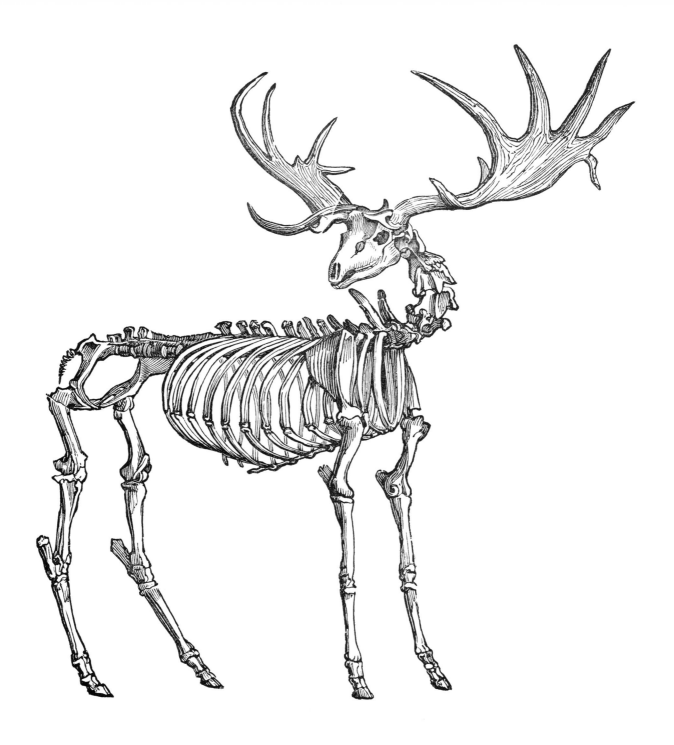

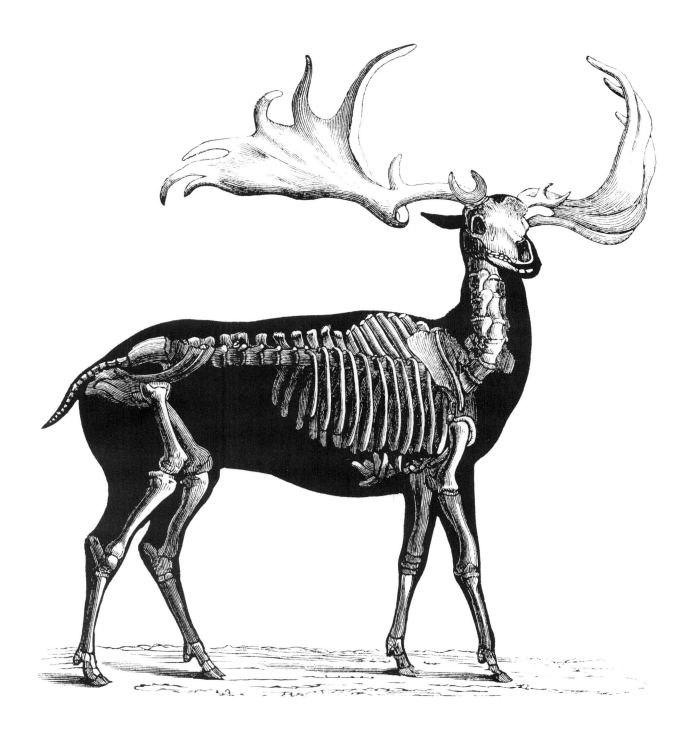

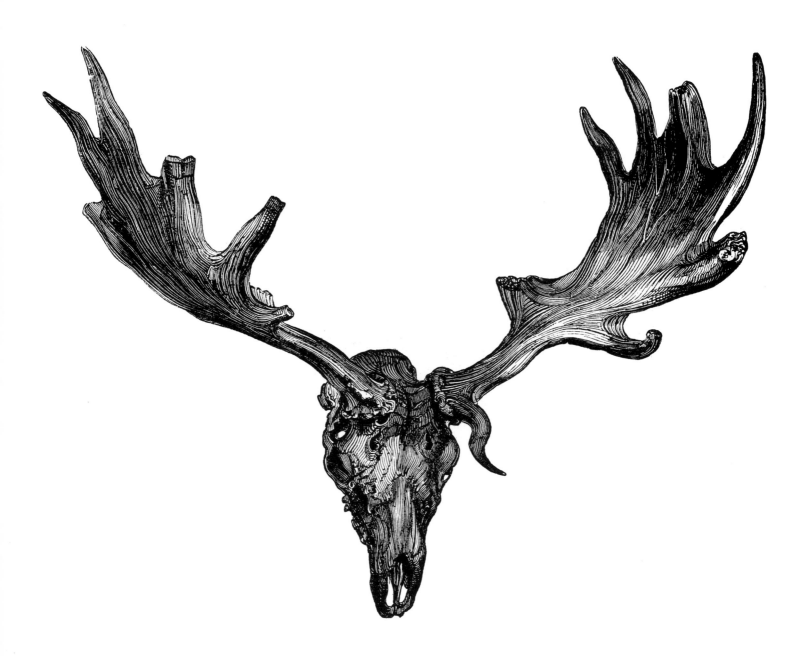

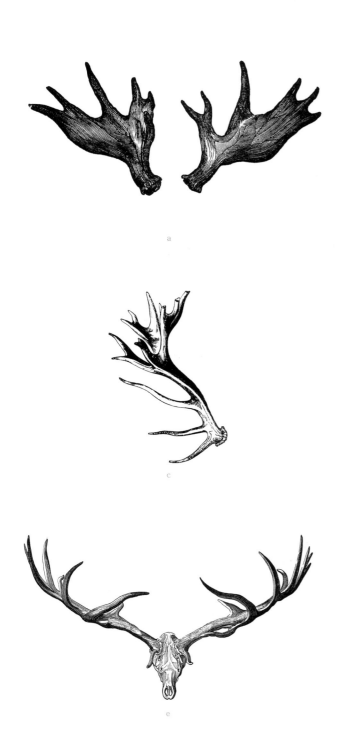

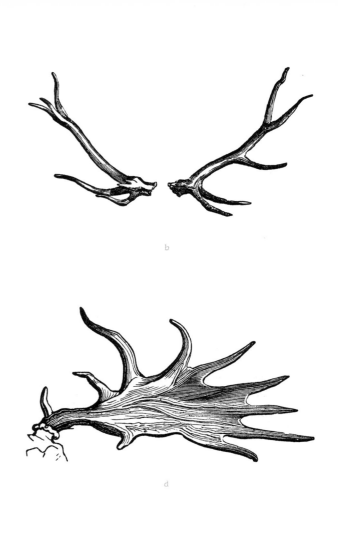

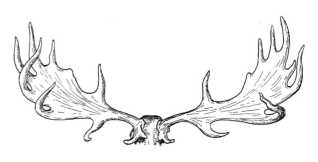

a

b

c

d

e

f

43

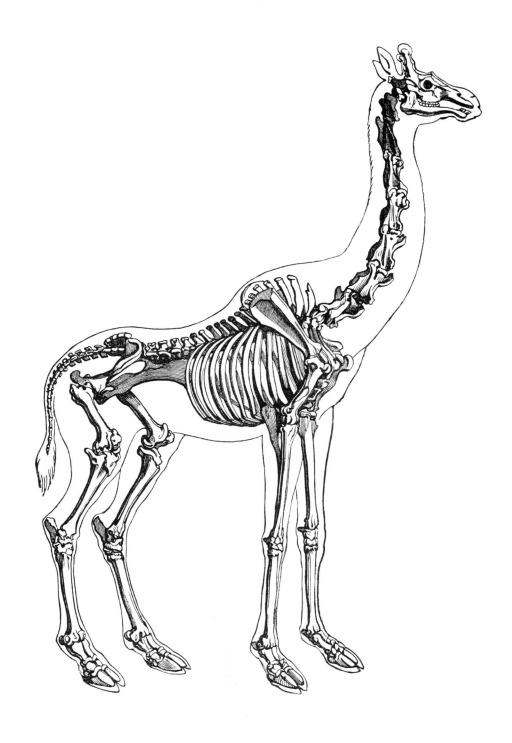

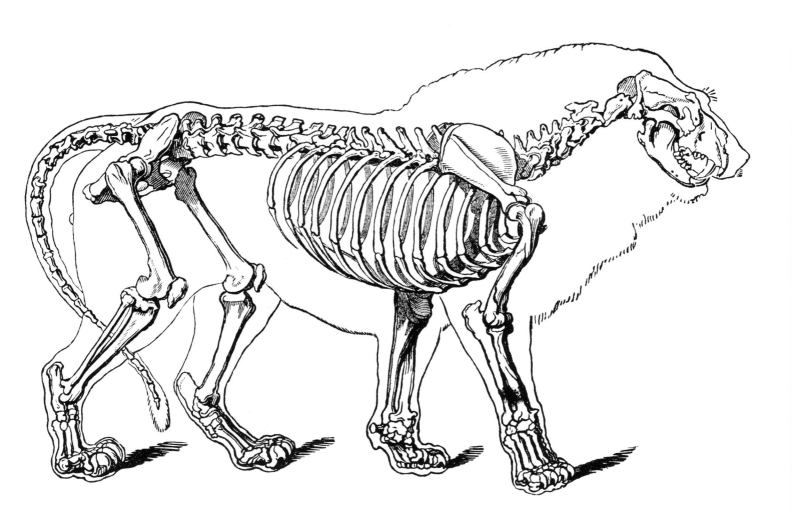

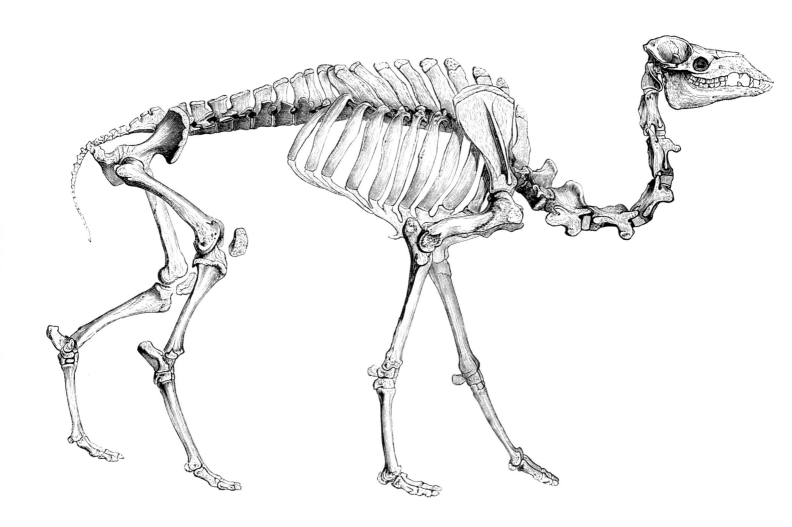

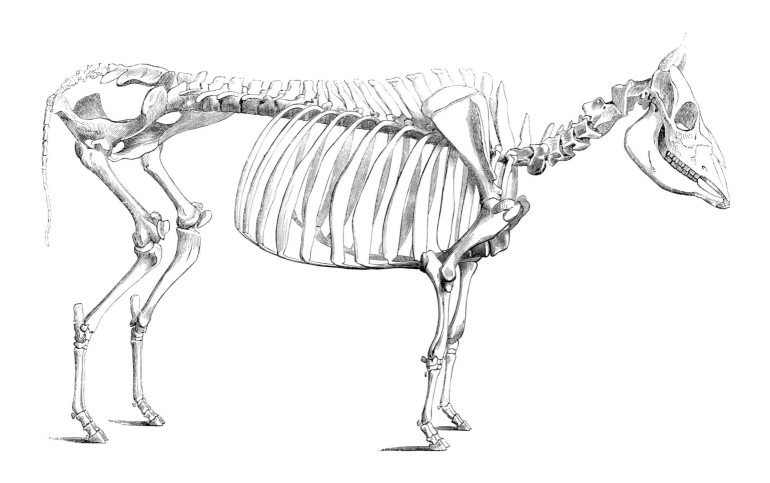

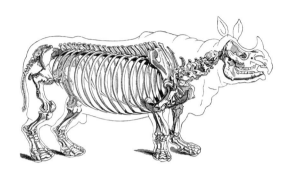

a

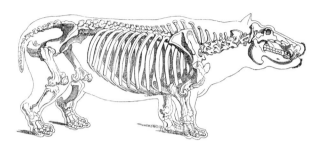

b

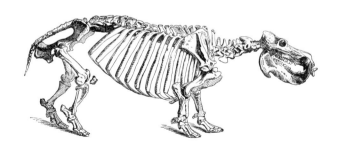

c

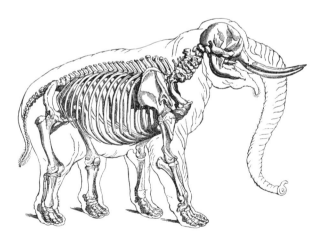

d

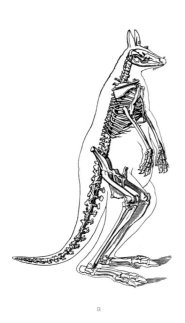

a

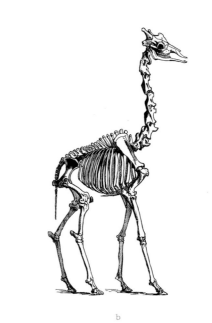

b

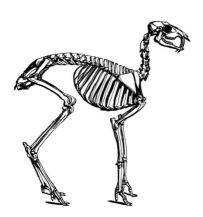

c

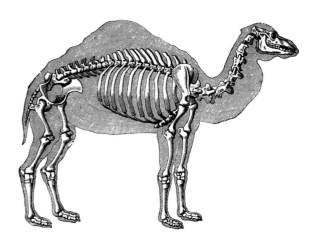

d

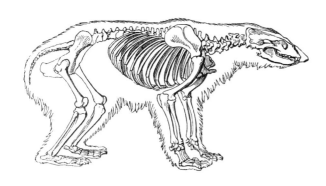

a

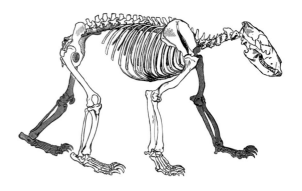

b

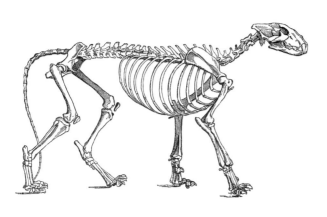

c

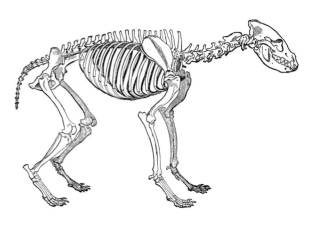

d

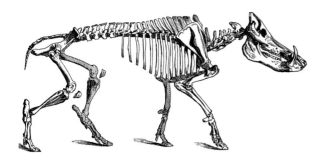

a

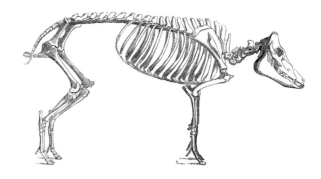

b

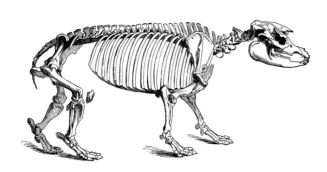

c

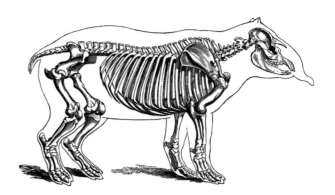

d

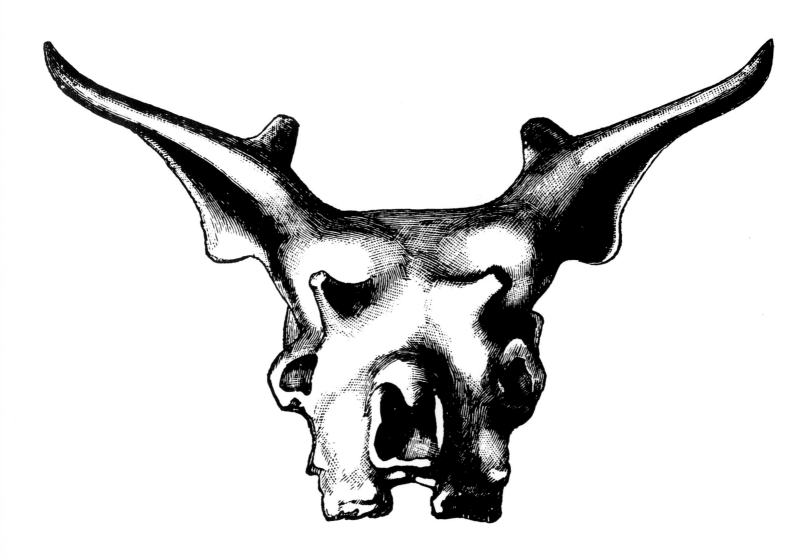

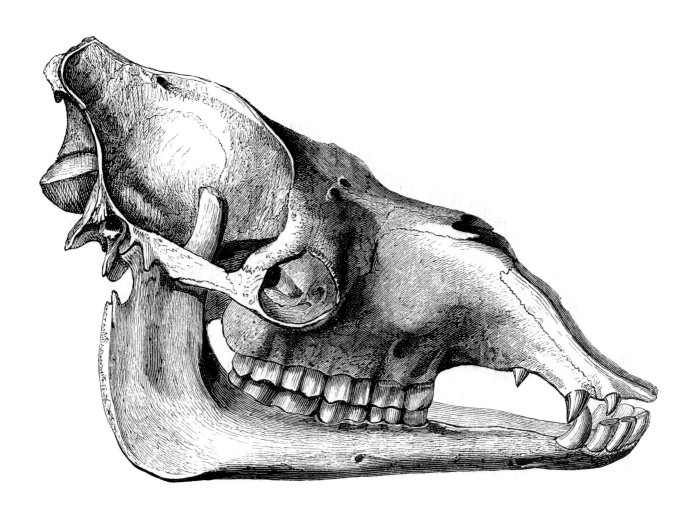

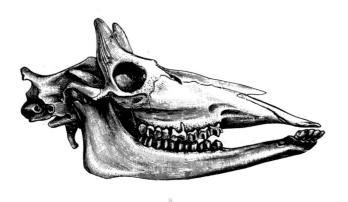

a

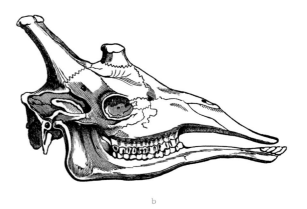

b

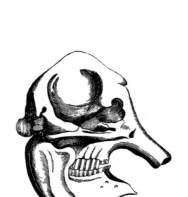

c

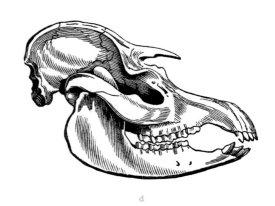

d

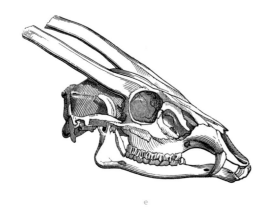

e

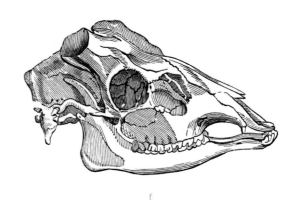

f

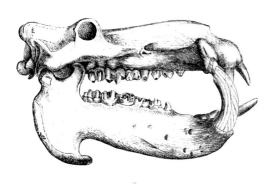

a

b

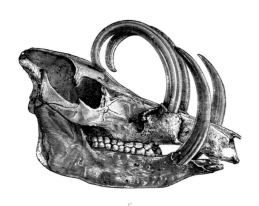

c

d

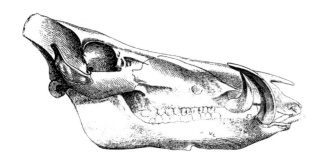

e

f

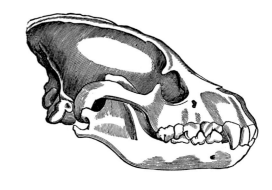

a

b

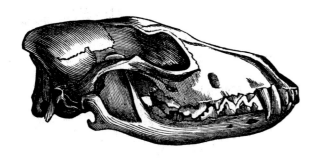

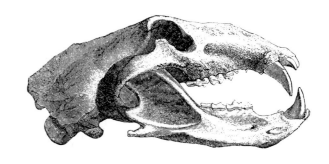

c

d

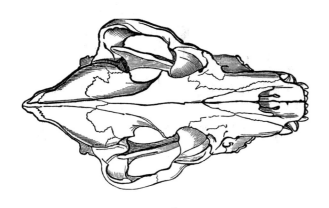

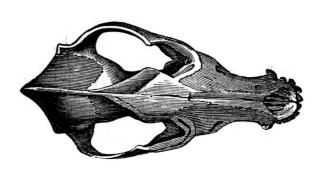

e

f

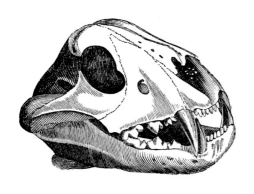

a

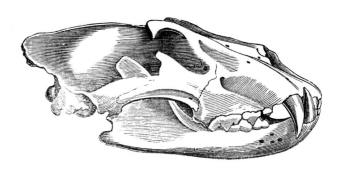

b

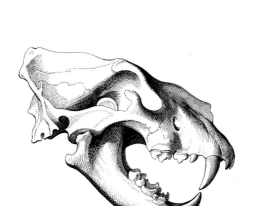

c

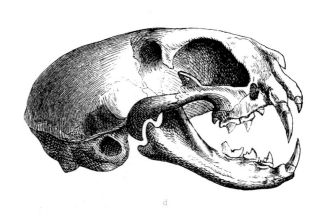

d

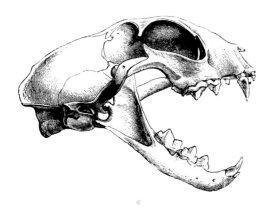

e

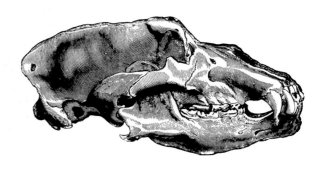

f

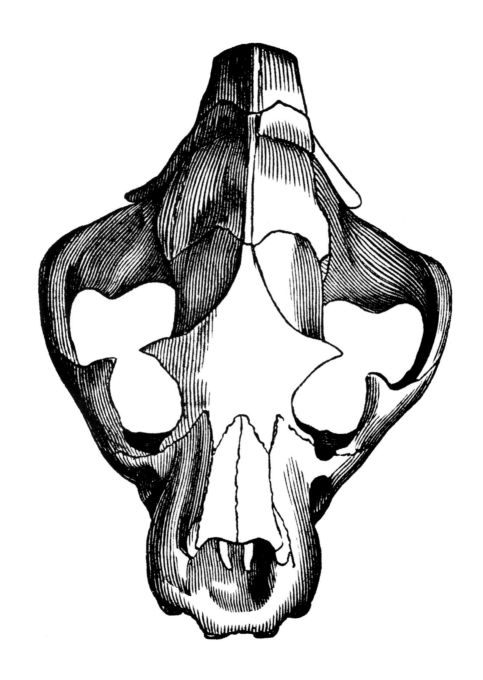

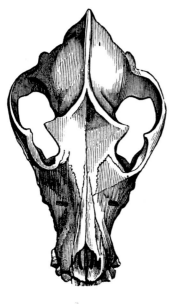

a

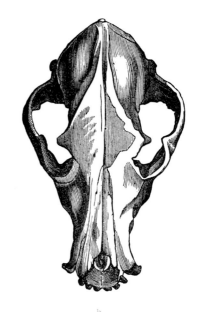

b

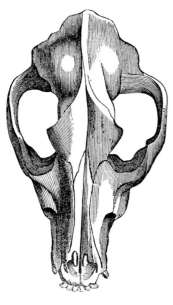

c

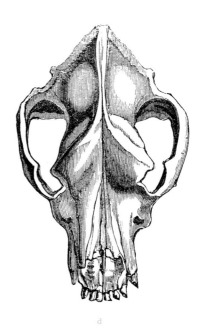

d

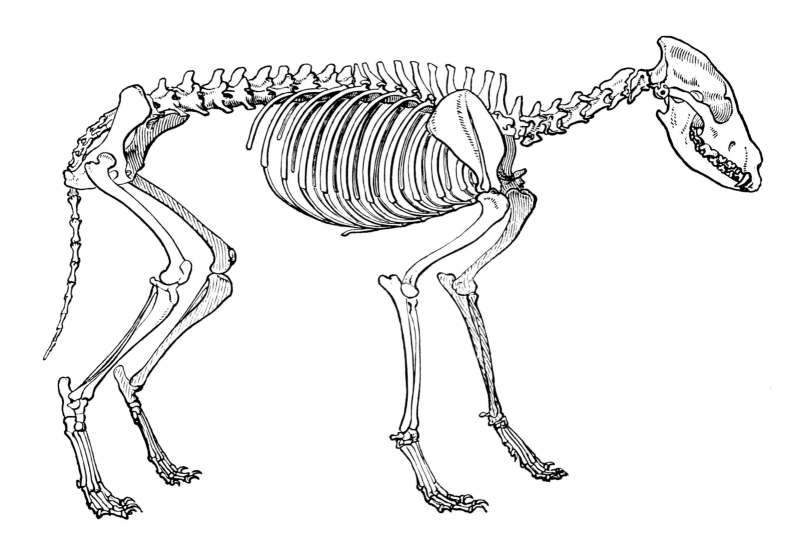

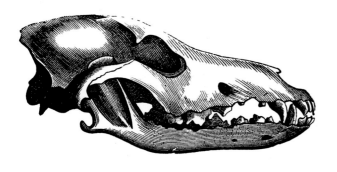

a

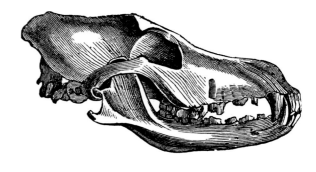

b

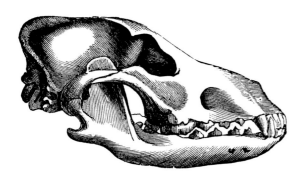

c

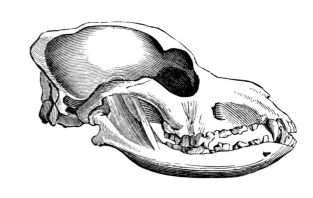

d

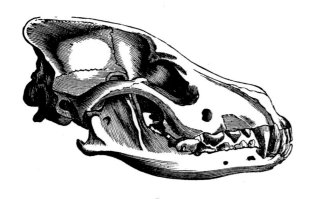

e

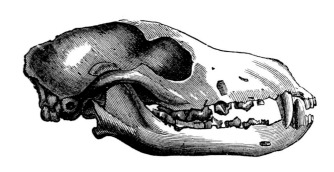

f

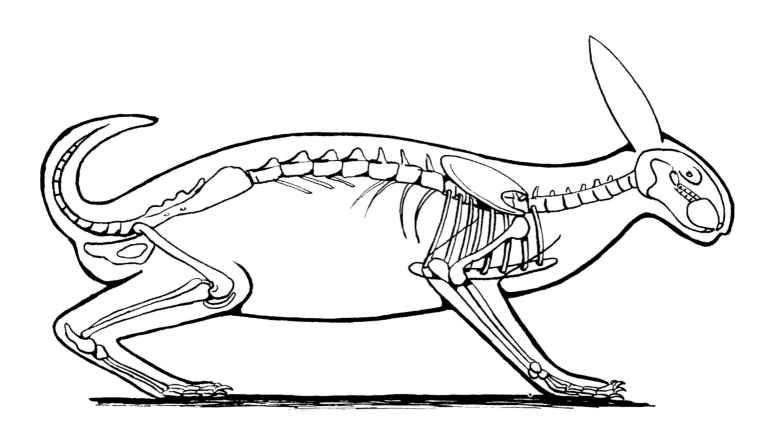

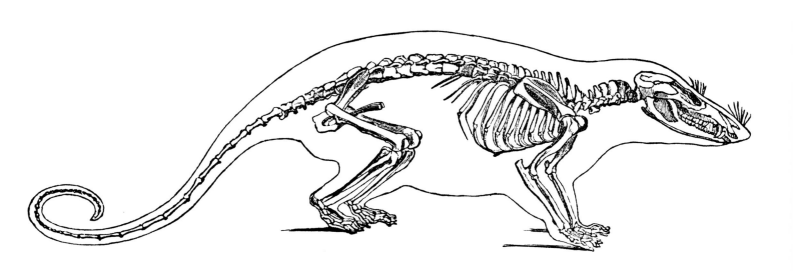

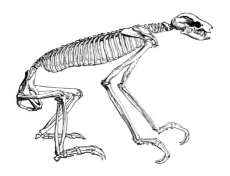

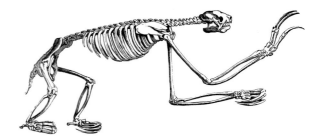

a

b

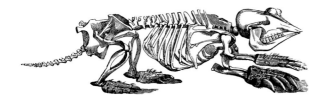

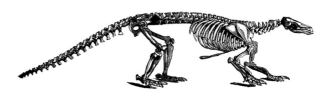

c

d

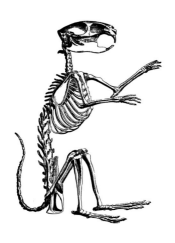

a

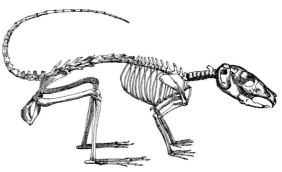

b

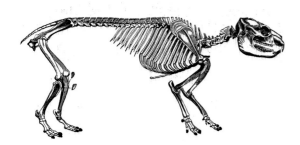

c

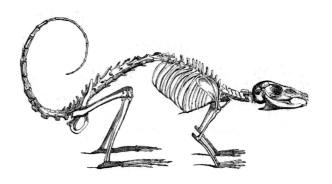

d

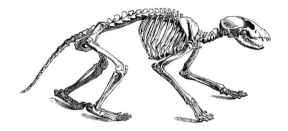

a

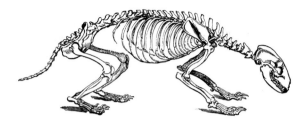

b

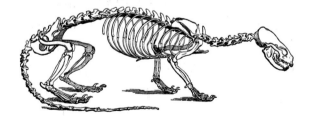

c

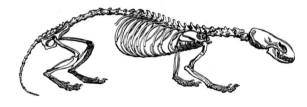

d

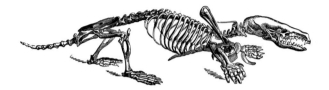

a

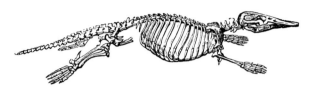

b

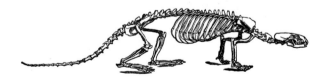

c

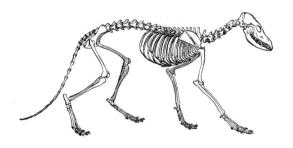

d

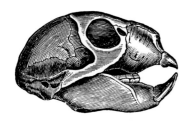

a

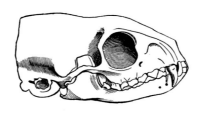

b

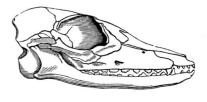

c

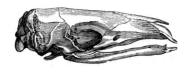

d

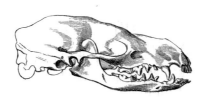

e

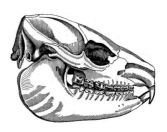

f

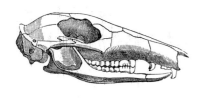

g

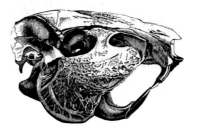

h

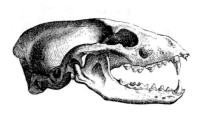

i

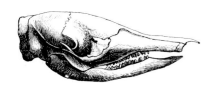

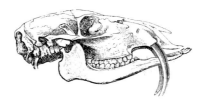

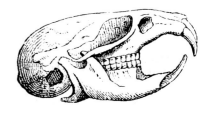

a

b

c

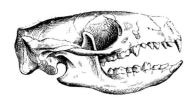

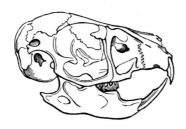

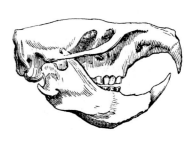

d

e

f

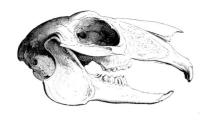

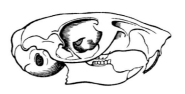

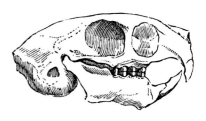

g

h

i

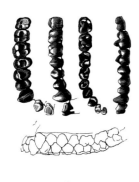

a

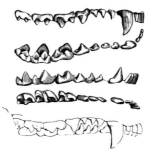

b

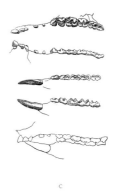

c

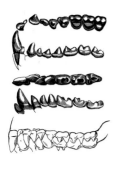

d

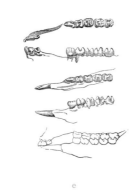

e

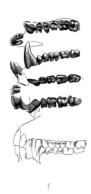

f

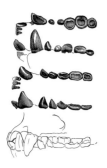

g

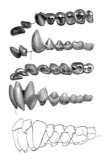

h

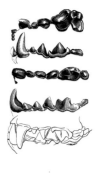

i

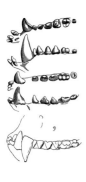

a

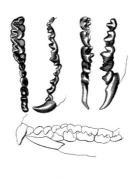

b

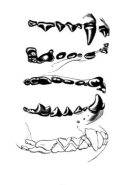

c

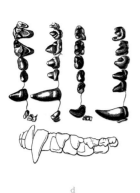

d

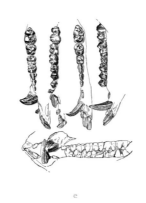

e

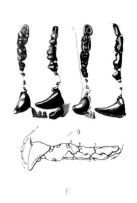

f

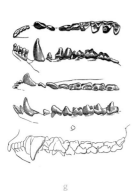

g

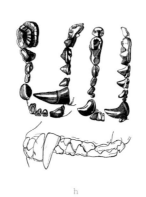

h

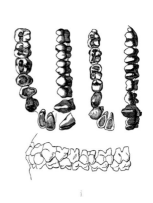

i

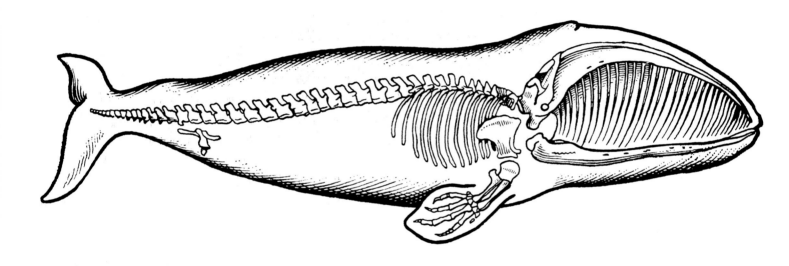

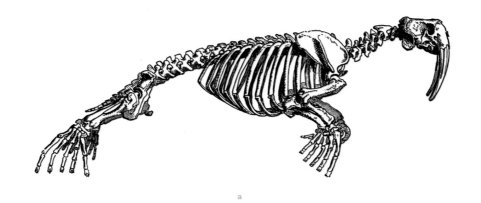

a

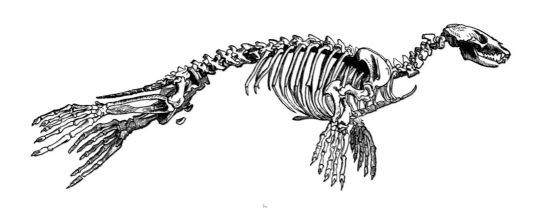

b

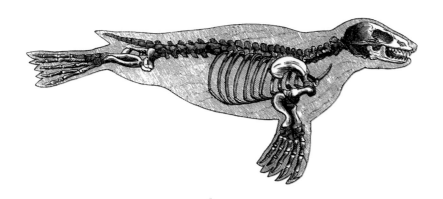

c

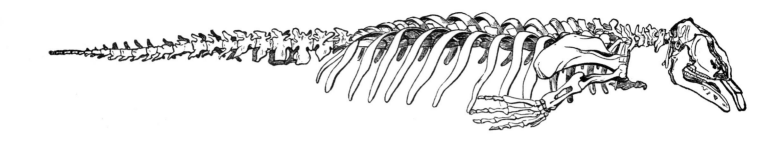

a

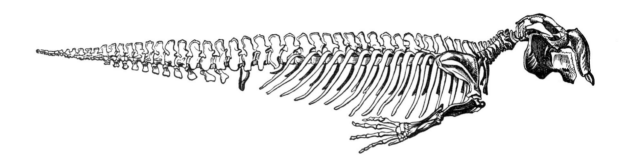

b

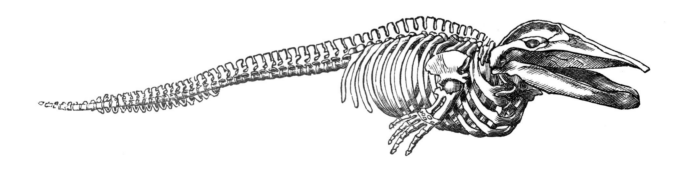

c

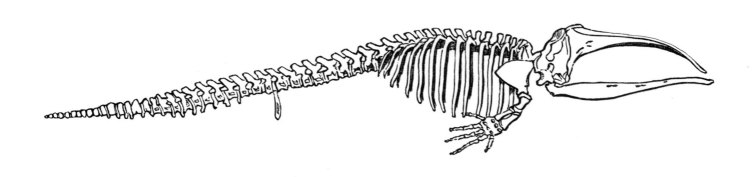

a

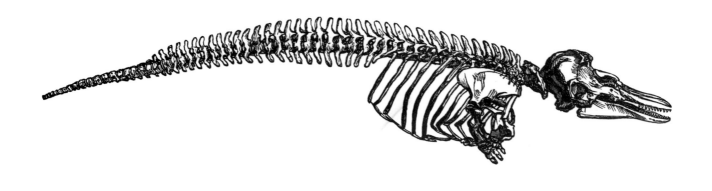

b

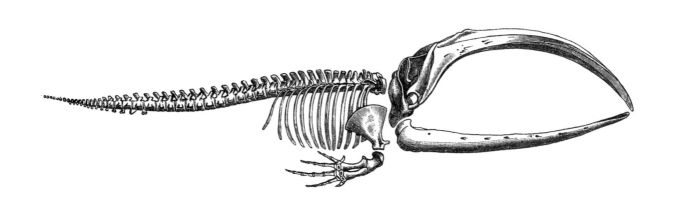

c

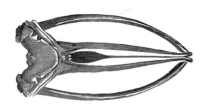

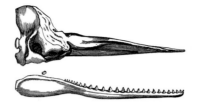

a

b

c

d

e

f

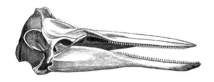

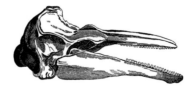

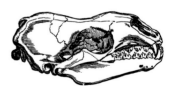

g

h

i

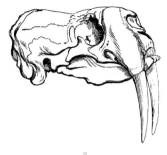

a

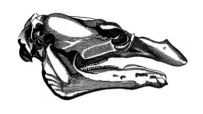

b

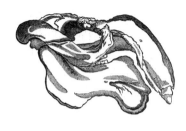

c

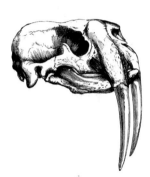

d

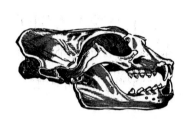

e

f

g

h

i

a

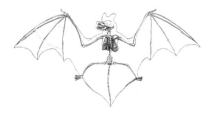

b

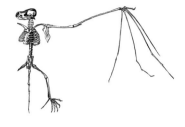

c

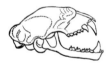

d

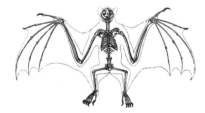

e

f

g

h

i

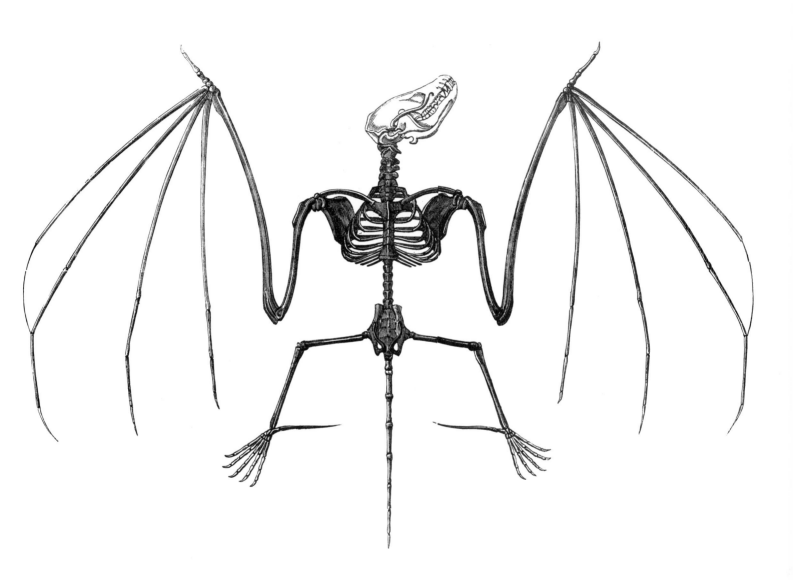

a

b

c

d

e

f

g

h

i

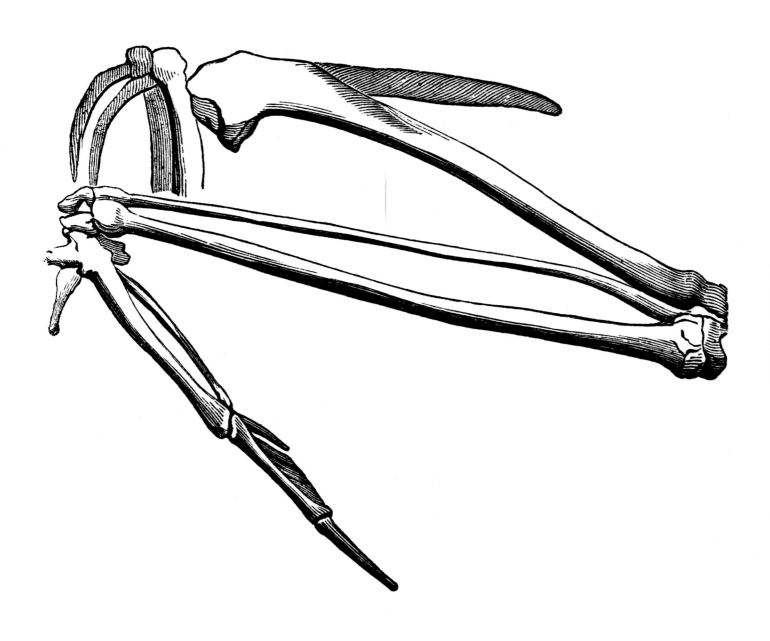

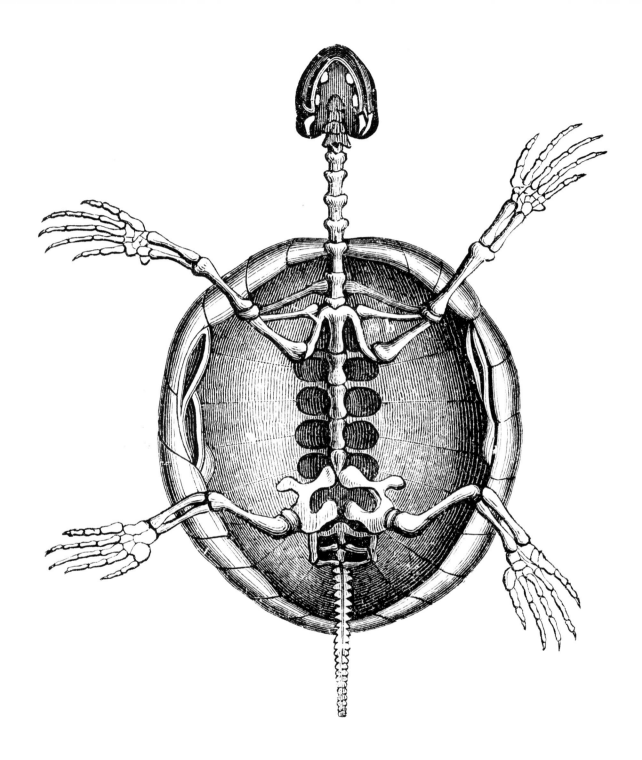

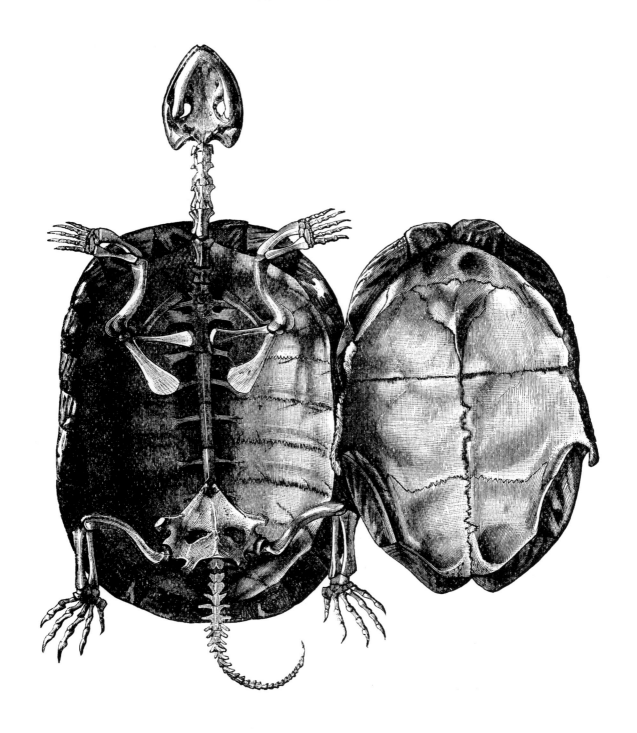

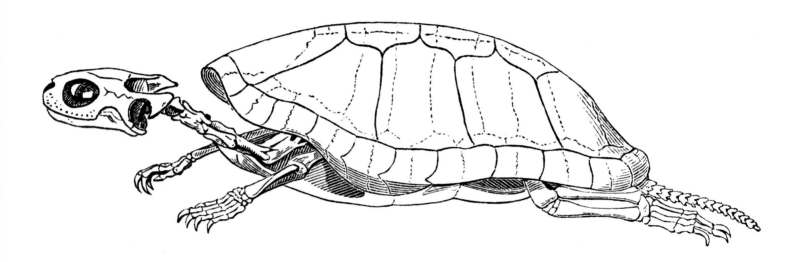

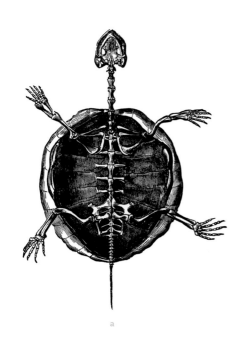

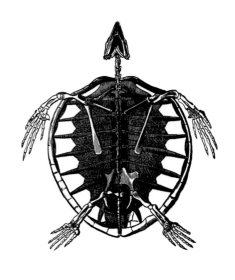

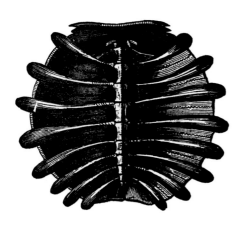

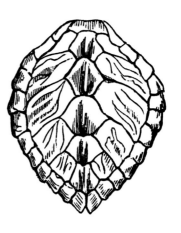

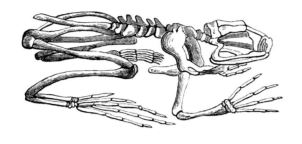

a

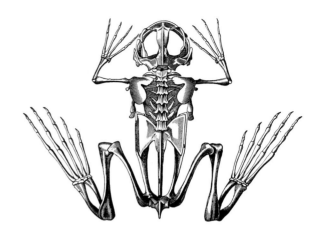

b

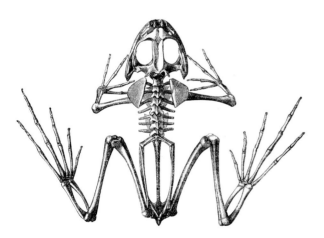

c

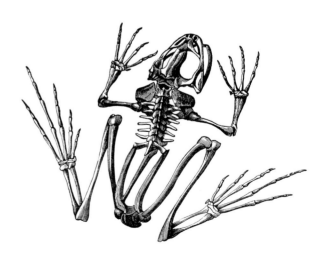

d

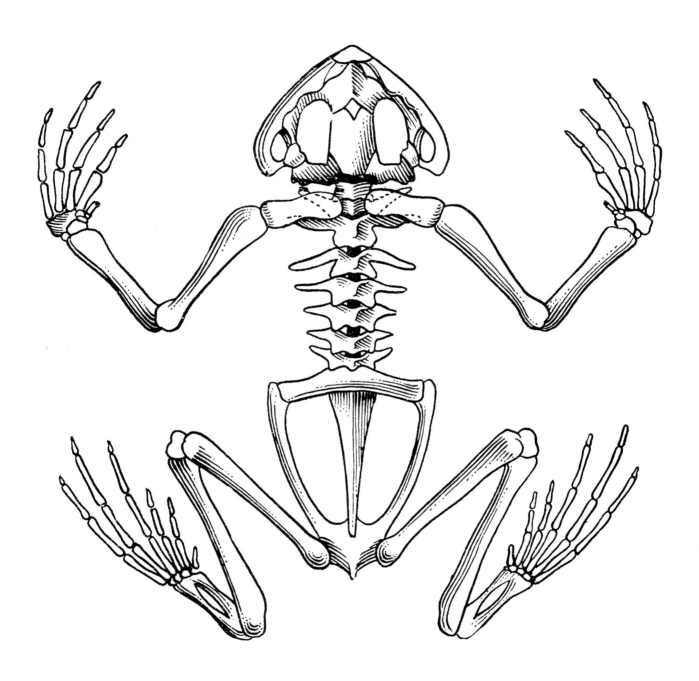

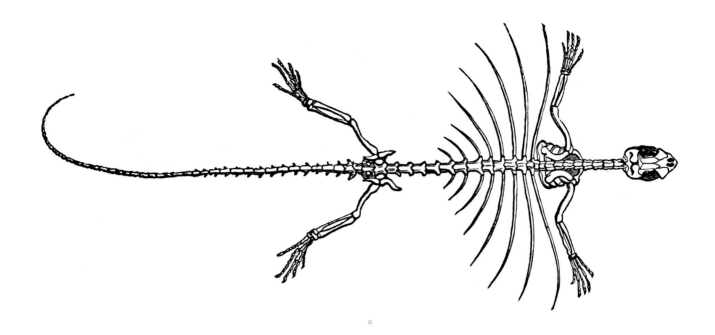

a

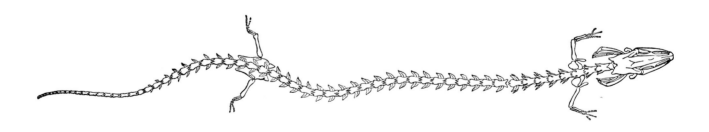

b

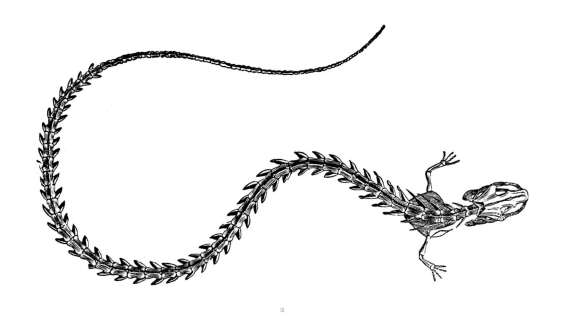

a

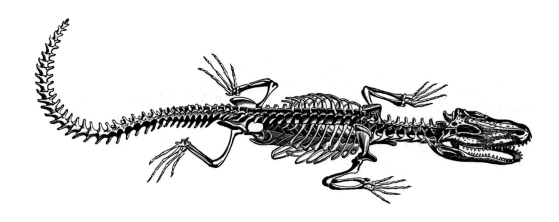

b

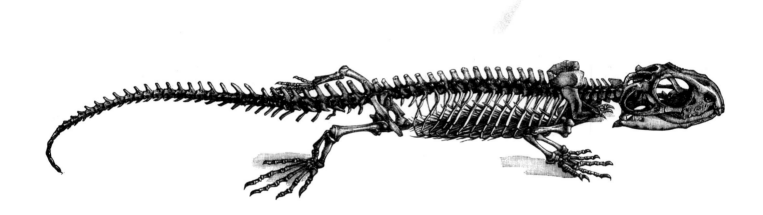

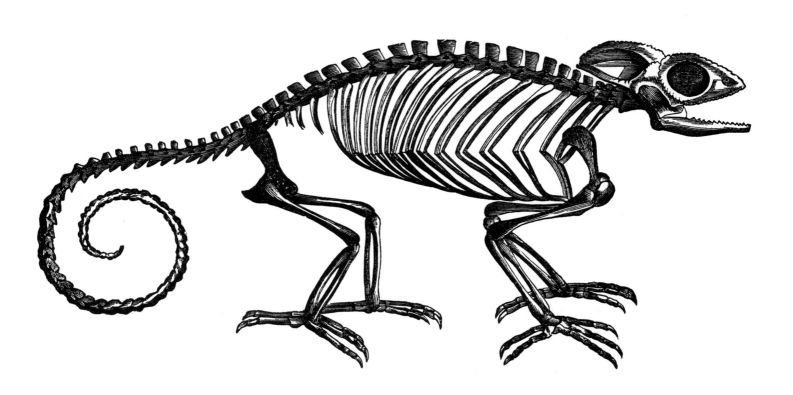

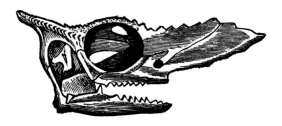

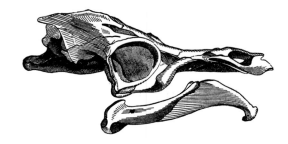

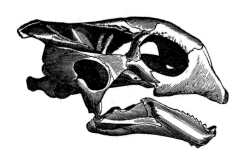

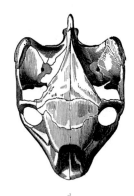

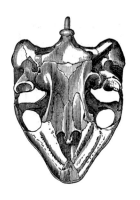

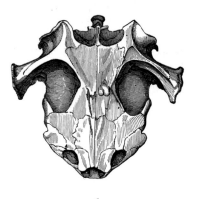

a

b

c

d

e

f

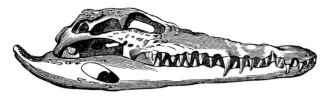

a

b

c

d

e

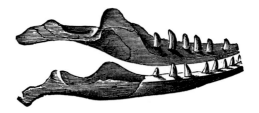

f

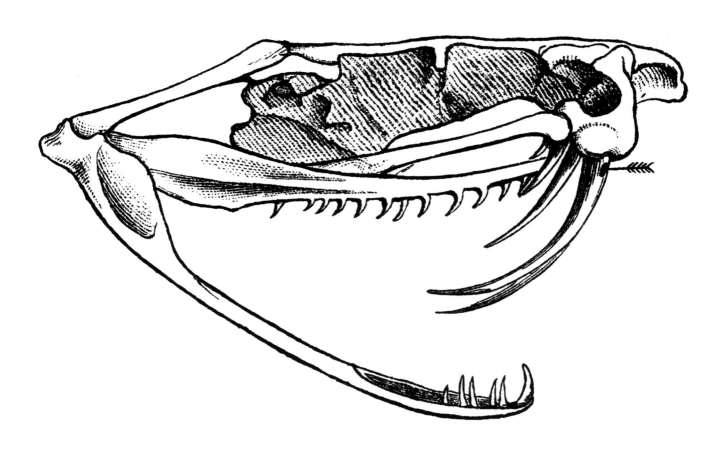

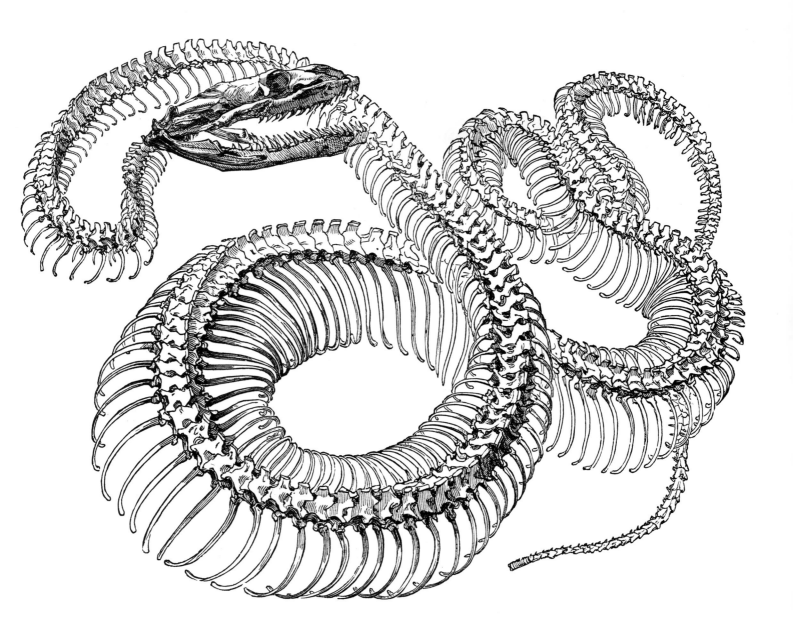

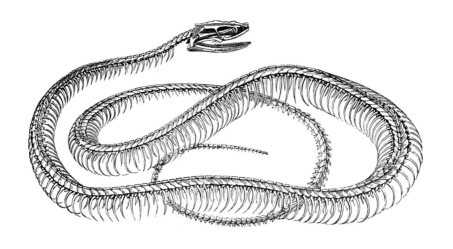

a

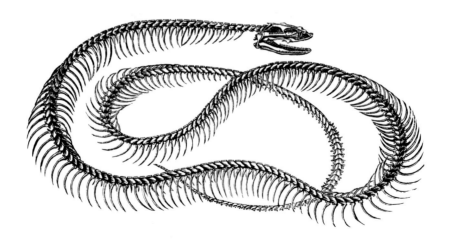

b

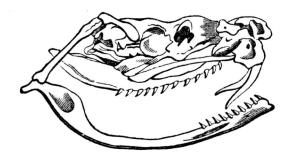

a

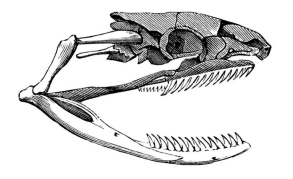

b

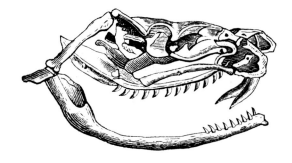

c

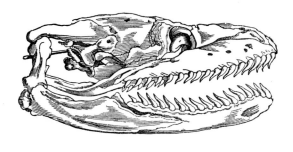

d

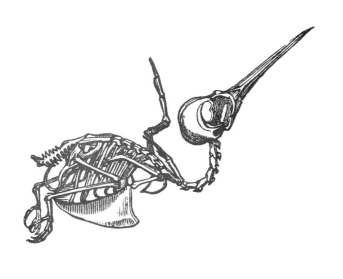

a

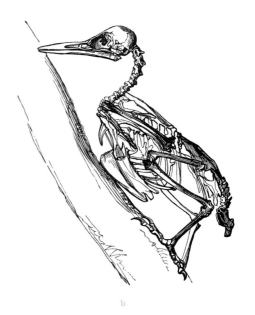

b

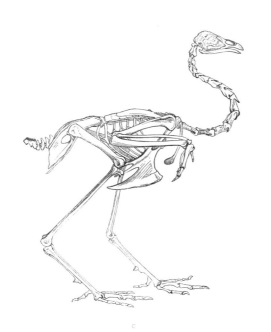

c

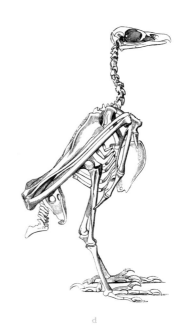

d

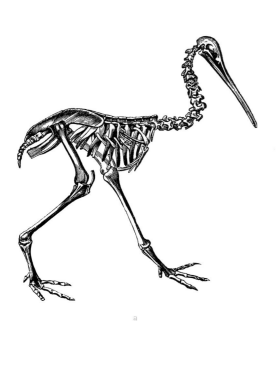

a

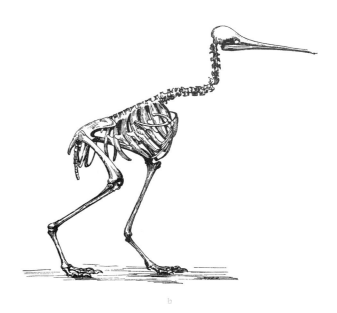

b

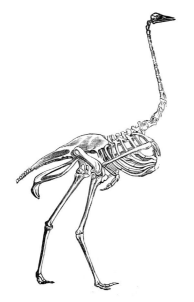

c

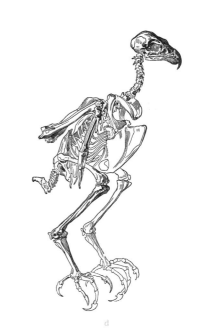

d

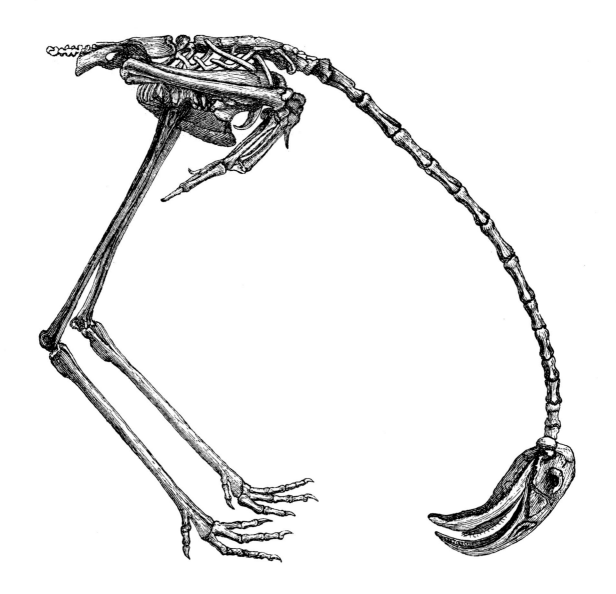

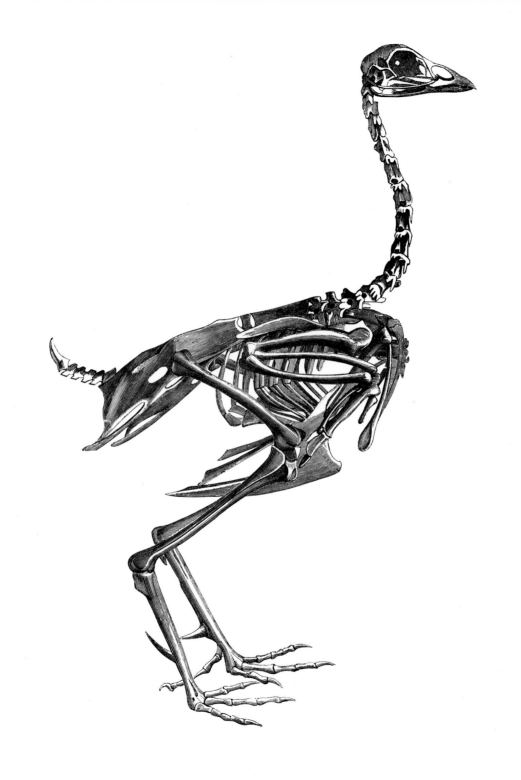

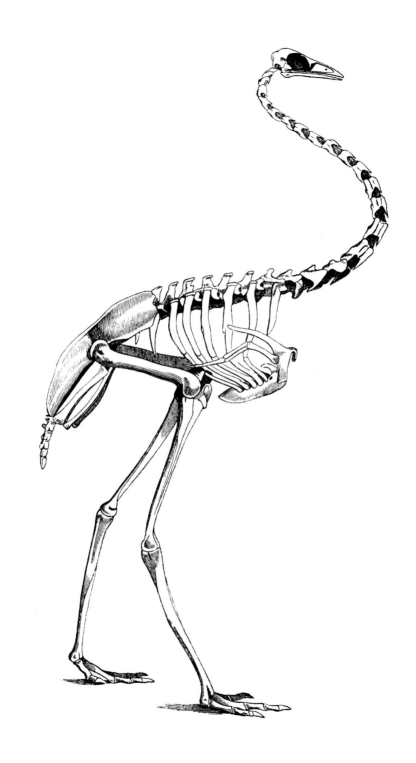

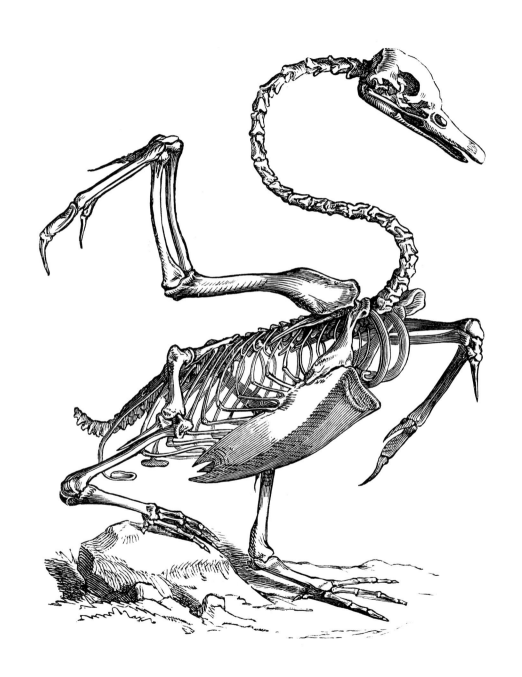

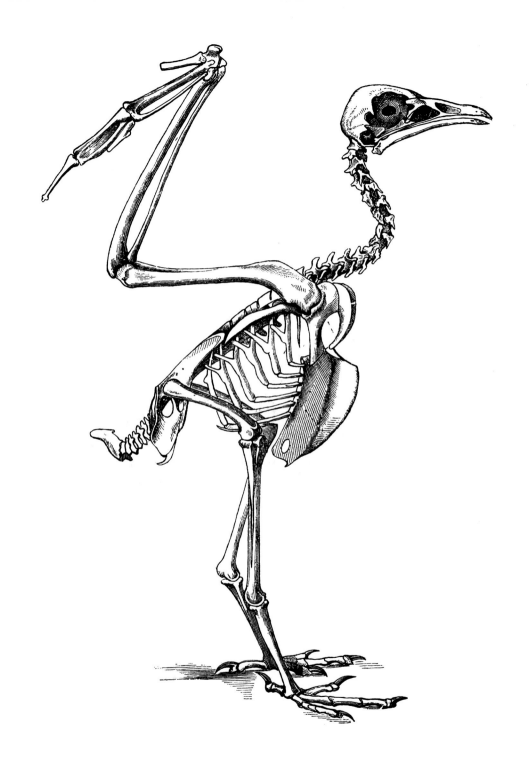

a

b

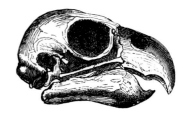

c

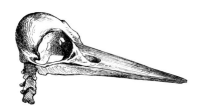

d

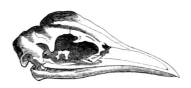

e

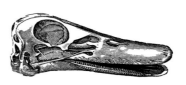

f

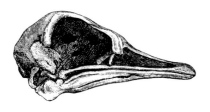

g

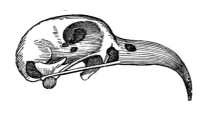

h

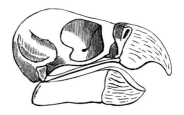

i

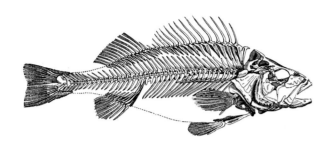

a

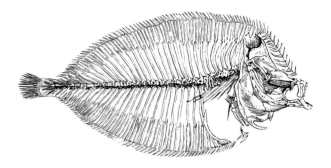

b

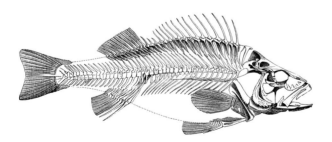

c

d

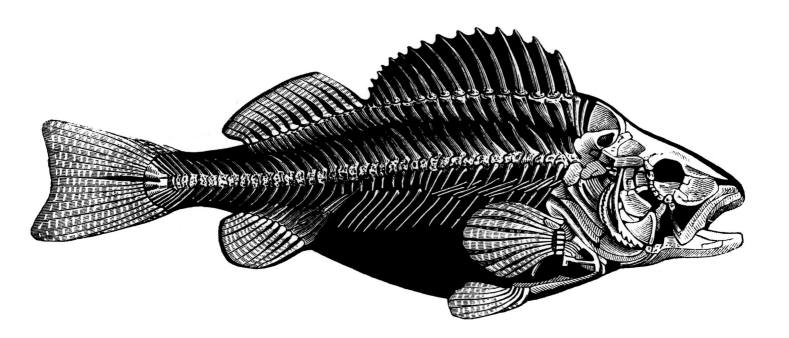

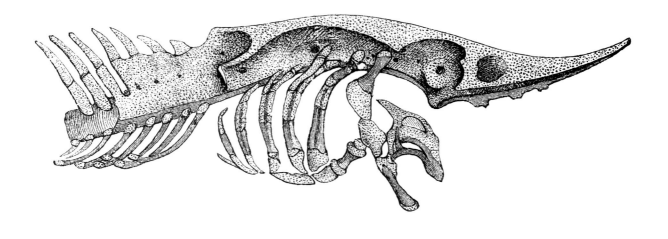

a

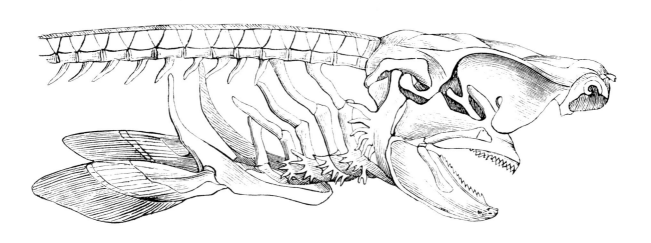

b

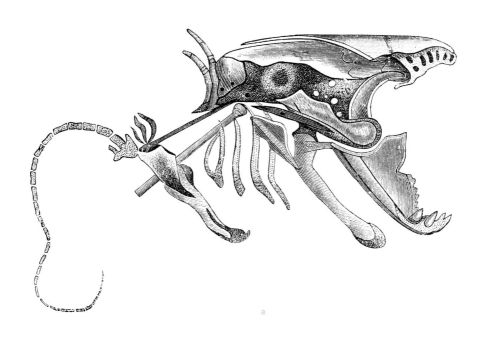

a

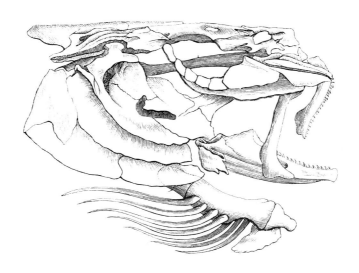

b

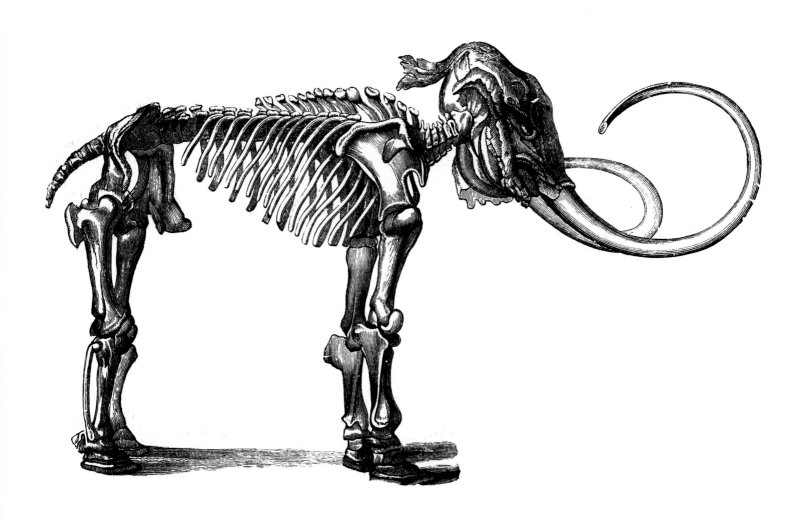

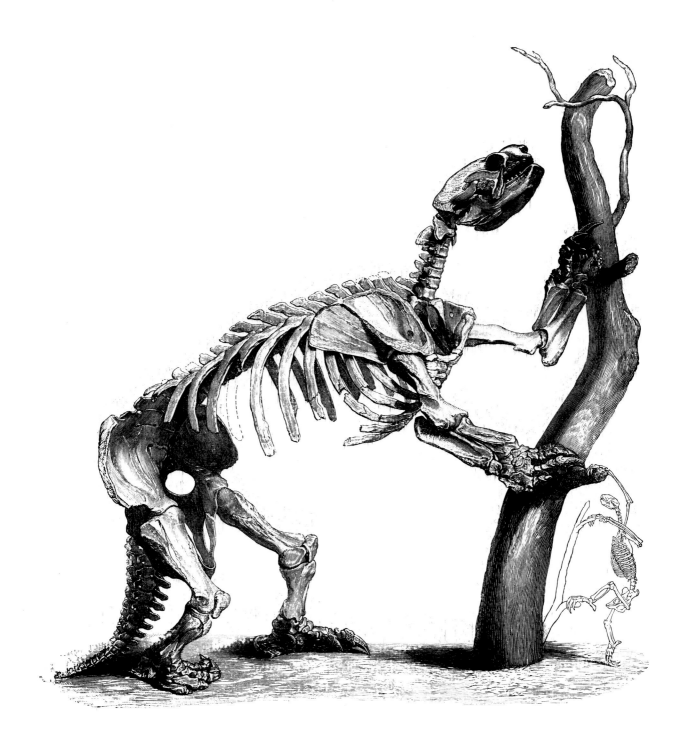

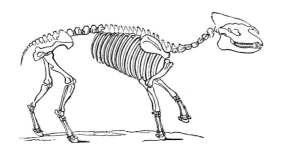

a

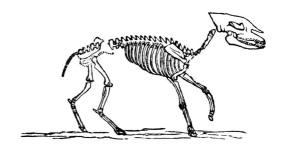

b

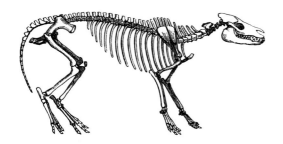

c

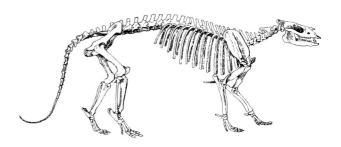

d

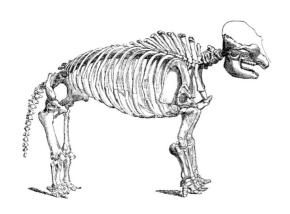

a

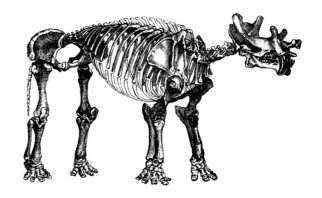

b

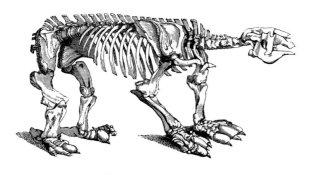

c

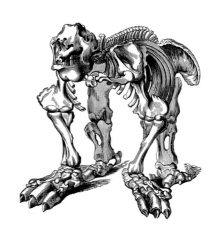

d

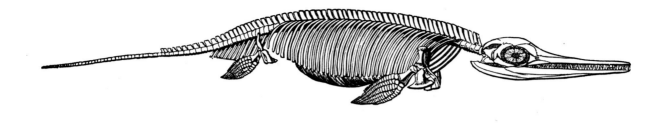

a

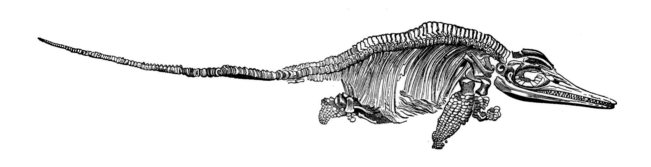

b

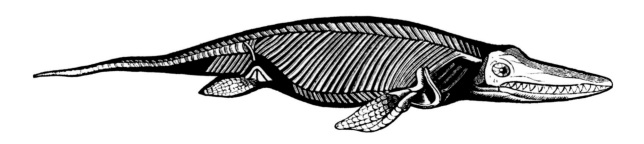

c

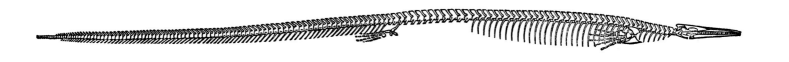

a

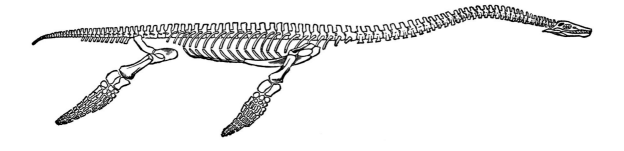

b

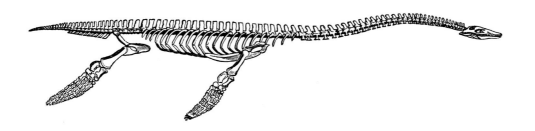

c

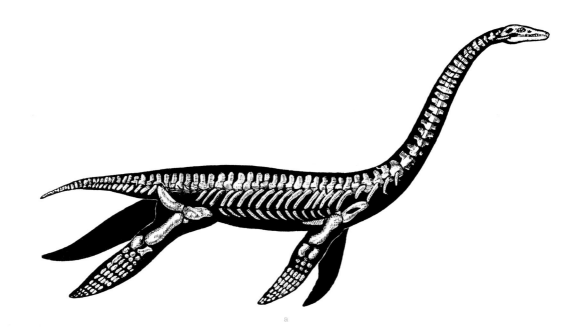

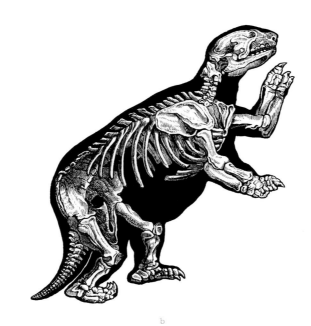

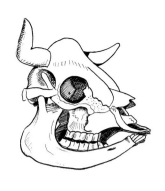

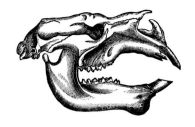

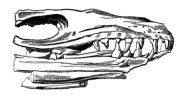

a

b

c

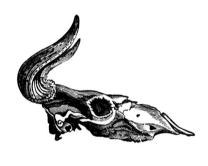

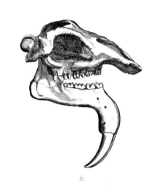

d

e

f

g

h

i

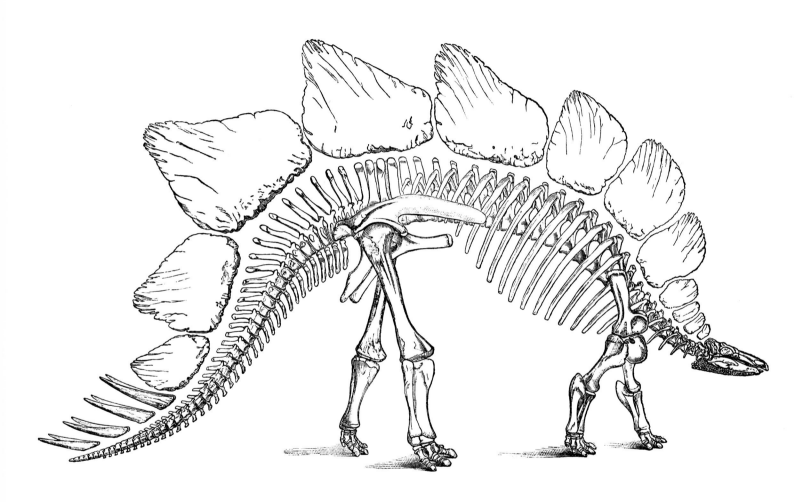

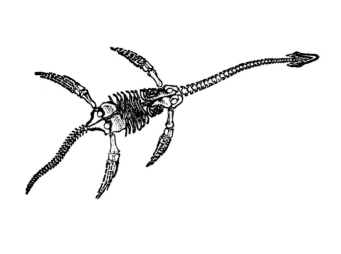

a

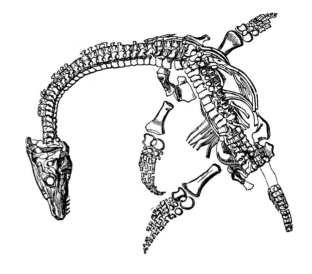

b

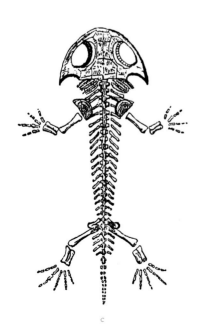

c

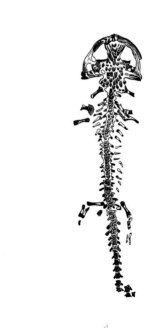

d

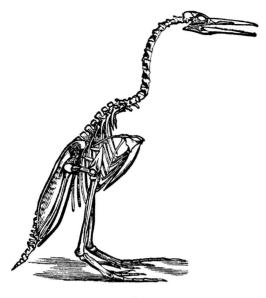

a

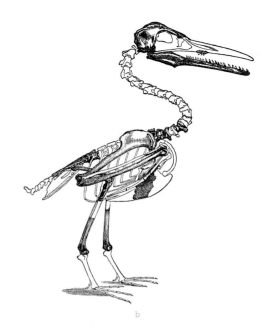

b

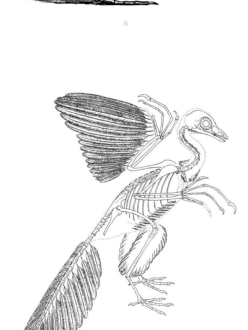

c

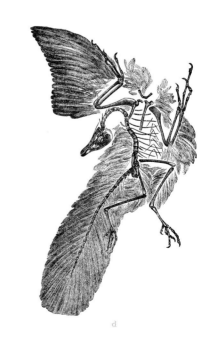

d

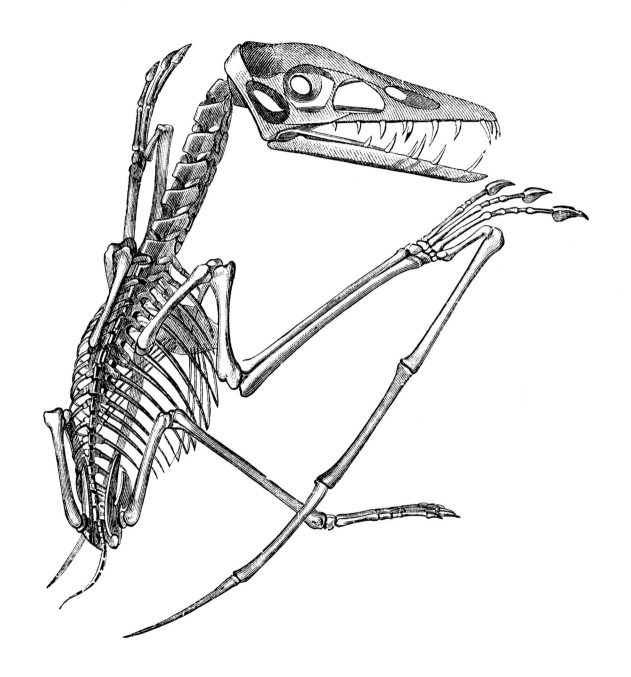

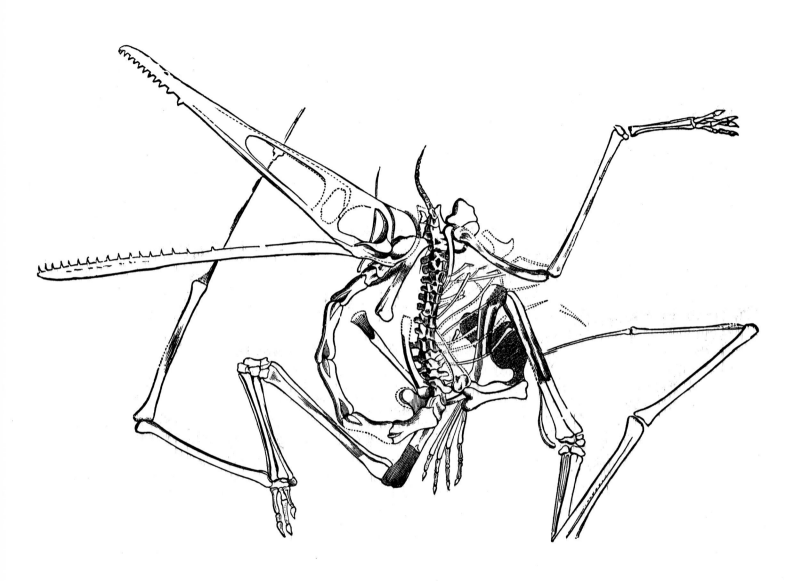

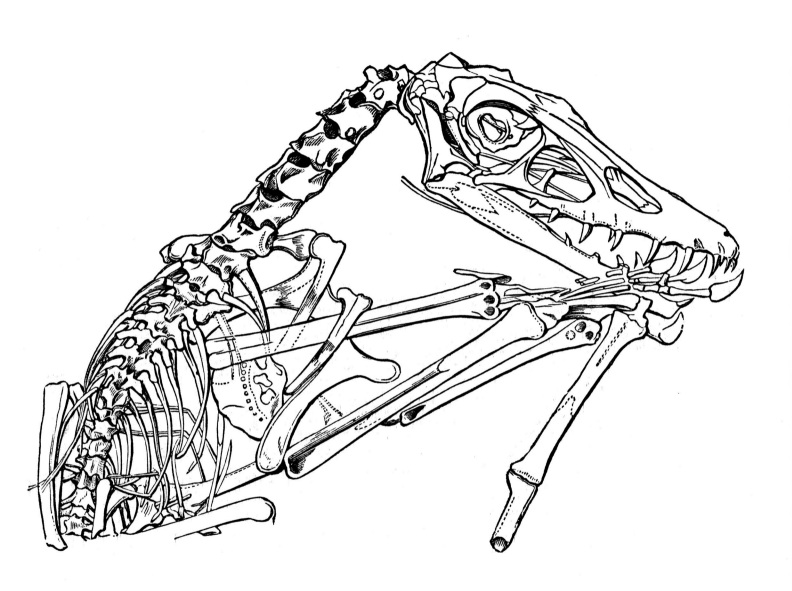

8a	White-bellied spider monkey	21	Horse	38a	Addax		
8b	Orangutan	22a	Horse	38b	Ibex		
8c	Loris	22b	Horse	39	Mouflon		
8d	Black baboon	23a	Horse	40	Fossil elk		
9	Mesopithecus pentelici	23b	Horse	41	Fossil elk		
10a	Orangutan	24	Hipparion	42	Fossil elk		
10b	Gibbon	25	Horse	43a	Moose deer		
11	Orangutan	26a	Cow	43b	Wapiti		
12a	Orangutan	26b	European bison	43c	Red deer		
12b	Orangutan	27a	Bull	43d	Fossil elk		
13	Human	27b	Cow	43e	Fossil elk		
14a	Monkey	28	Cow	43f	Irish deer		
14b	Monkey	29	Ox	44	Giraffe		
14c	Monkey	30a	American bison	45	Lion		
14d	Chimpanzee	30b	American bison	46	Dromedary		
14e	Orangutan	30c	Cape buffalo	47	Swine		
14f	Human	30d	Bison	48a	Rhinoceros		
14g	Monkey	31a	Wild ox	48b	Hippotaurus		
14h	Monkey	31b	Cape buffalo	48c	Hippopotamus		
14i	Monkey	31c	Wild ox	48d	Elephant		
15a	Monkey	31d	Cape buffalo	49a	Kangaroo		
15b	Proboscis monkey	32a	Anoa	49b	Giraffe		
15c	Monkey	32b	Gour	49c	Musk deer		
15d	Human	32c	Bison	49d	Dromedary		
15e	Monkey	32d	Auroch	50a	Polar bear		
15f	Monkey	33a	Wild ox	50b	Bear		
15g	Monkey	33b	Water buffalo	50c	Lion		
15h	Lemur	33c	Bison	50d	Hyena		
15i	Human	33d	Auroch	51a	Wild boar		
16a	Human	34a	Hartebeest	51b	Pig		
16b	Human	34b	Hartebeest	51c	Malayan tapir		
17a	Human	34c	Auroch	51d	Tapir		
17b	Human	34d	Fallow deer	52	Giraffe		
17c	Human	35a	Indian gazelle	53	Dromedary		
17d	Human	35b	Blackbuck	54a	Giraffe		
18a	Duck-billed platypus	35c	Gazelle	54b	Giraffe		
18b	Sloth	35d	Anoa	54c	African elephant		
18c	Pichiago	36a	Kamschatkan wild sheep	54d	American tapir		
18d	Short tailed manis	36b	Tibetan argali	54e	Muntjak		
19	Human	36c	Takin	54f	Sambur Deer		
20a	Human	36d	Tibetan argali	55a	Hippopotamus		
20b	Human	37	Pamir sheep	55b	Piglike		

| | | | | | | |
|---|---|---|---|---|---|---|---|
| 55c | Babiroussa | 67c | River otter | 74c | Rorqual |
| 55d | Bibiroussa | 67d | Fox | 75a | Greenland whale |
| 55e | Wild pig | 68a | Aye-aye | 75b | Porpoise |
| 55f | Javanese rhinoceros | 68b | Cynictis | 75c | Whale |
| 56a | Spotted hyena | 68c | Banded anteater | 76a | Greenland whale |
| 56b | Striped hyena | 68d | Short-tailed manis | 76b | Whale |
| 56c | Jackal | 68e | Teledu | 76c | Greenland whale |
| 56d | Brown bear | 68f | Coney | 76d | Sperm whale |
| 56e | Spotted hyena | 68g | Kangaroo rat | 76e | Whale |
| 56f | Jackal | 68h | Paca | 76f | Sperm whale |
| 57a | Felidae | 68i | Glutton | 76g | Dolphin |
| 57b | Felidae | 69a | Armadillo | 76h | Dolphin |
| 57c | Felidae | 69b | Muskrat | 76i | Sea leopard |
| 57d | Felidae | 69c | Field mouse | 77a | Walrus |
| 57e | Lynx | 69d | Hedgehog | 77b | Manatee |
| 57f | Cave bear | 69e | Common porcupine | 77c | Dugong |
| 58 | Lion | 69f | Canadian sand rat | 77d | Walrus |
| 59a | Canadian wolf | 69g | Hare | 77e | Seal |
| 59b | Mastiff | 69h | Gerbil | 77f | Crested seal |
| 59c | Spaniel | 69i | Octodon | 77g | Ursine seal |
| 59d | Mastiff | 70a | Howler monkey | 77h | Seal |
| 60 | Wolf | 70b | Mole | 77i | Elephant seal |
| 61a | Canadian wolf | 70c | Squirrel | 78a | Vampire bat |
| 61b | Dingo | 70d | Tarsier | 78b | Frosted bat |
| 61c | Sheep dog | 70e | Great kangaroo | 78c | Bat |
| 61d | Spaniel | 70f | Macaque | 78d | Three-toothed horseshoe bat |
| 61e | European wolf | 70g | Kinkajou | 78e | Flying fox |
| 61f | Mastiff | 70h | Marmoset | 78f | Timor long-eared bat |
| 62 | Rabbit | 70i | Otter | 78g | Bulldog bat |
| 63 | Opossum | 71a | Binturong | 78h | Vampire bat |
| 64a | Sloth | 71b | Shrew | 78i | Common bat |
| 64b | Sloth | 71c | Marten | 79 | Pale bat |
| 64c | Pichiago | 71d | Suricat | 80a | Whale |
| 64d | Short-tailed manis | 71e | Hog | 80b | Mole |
| 65a | Viscacha | 71f | Bear | 80c | Bird |
| 65b | Chinchilla | 71g | Ursine opossum | 80d | Bat |
| 65c | Coney | 71h | Badger | 80e | Salamander |
| 65d | Bilby | 71i | Monkey | 80f | Lizard |
| 66a | Raccoon | 72 | Whale | 80g | Human |
| 66b | Common badger | 73a | Walrus | 80h | Hawk |
| 66c | Common otter | 73b | Seal | 80i | Seal |
| 66d | Weasel | 73c | Seal | 81 | Hawk |
| 67a | Mole | 74a | Manatee | 82 | Tortoise |
| 67b | Water mole | 74b | Dugong | 83 | Tortoise |

84	Marsh tortoise	101	Chicken	117e	Dinotherium
85a	Marsh tortoise	102	Ostrich	117f	Mammoth
85b	Loggerhead turtle	103	Swan	117g	Plesiosaurus
85c	River tortoise	104	Vulture	117h	Ichthyosaurus
85d	Loggerhead turtle	105a	Dodo	117i	Ichthyosaurus
86a	Frog	105b	Horned owl	118	Stegosaurus Ungulatus
86b	Cape frog	105c	Parrot	119a	Plesiosaurus
86c	Common water frog	105d	Woodpecker	119b	Plesiosaurus
86d	Common frog	105e	Cassowary	119c	Brachiosaurus Amblystoma
87	Frog	105f	Duck	119d	Great fossil salamander
88a	Fringed dragon	10g	African ostrich	120a	Hesperornis
88b	Proteus	10h	Crossbill	120b	Ichthyornis
89a	Striated siren	105i	Parrot	120c	Archaeopteryx
89b	Crocodile	106a	Perch	120d	Archaeopteryx Lithographica
90	Lizard	106b	Sole	121	Pterodactyl
91	Chameleon	106c	Perch	122	Long-muzzled pterodactyl
92a	Fork-nosed chameleon	106d	Perch	123	Thick-muzzled pterodactyl
92b	Matamata	107	Perch	127	Dinotherium
92d	Indian tortoise	108a	Sturgeon	128	Lion
92e	Indian tortoise	108b	Shark		
92f	Matamata	109a	Lungfish		
93a	Crocodile	109b	Cod		
93b	Caiman	110	Mammoth		
93c	Gavial	111	Milodon		
93d	Gavial	112a	Palaeotherium Magnum		
93e	Gavial	112b	Palaeotherium Minus		
93f	Nile varan	112c	Hyracotherium Venticolum		
94	Rattlesnake	112d	Phenacodus Primaevus		
95	Boa constrictor	113a	Mastodon		
96a	Snake	113b	Loxolophodon Ingens		
96b	Snake	113c	Megatherium		
97a	Rattlesnake	113d	Megatherium		
97b	Snake	114a	Ichthyosaurus		
97c	Rattlesnake	114b	Ichthyosaurus		
97d	Python	114c	Ichthyosaurus		
98a	Hummingbird	115a	Clidastes		
98b	Woodpecker	115b	Plesiosaurus		
98c	Titmouse	115c	Plesiosaurus		
98d	Bird of Prey	116a	Plesiosaurus Dolichodeirus		
99a	Kiwi (Apteryx)	116b	Mylodon Robustus		
99b	Kiwi (Apteryx Australis)	117a	Snub-nosed bull		
99c	Ostrich	117b	Diprodoton		
99d	Hawk	117c	Sömmering's Geosaurus		
100	Flamingo	117d	Bos Primigenius		